U0029512

# FROM EDO TO KYOTO

## One Hundred Famous Views of Japan

# 日本東西名所 浮世繪百景

遠足文化編輯部————編著

**16位浮世繪巨匠×逾100幅風景名畫**
**穿越百年的江戶名勝巡禮**

# 引言

熱愛收藏浮世繪的荷蘭印象派畫家梵谷曾在寫給其弟西奧的信中如此讚美道：「（浮世繪）既不乏味，也不匆忙……畫人物的線條俐落而有自信，那般輕鬆就像扣外套上的鈕扣一樣簡單。」這段話可以詮釋了浮世繪平易近人的個性，使其至今依然是日本最具代表性的藝術形式之一。本書首度嘗試收錄的經典之作與坊間較少見的特色作品，網羅各大名家描繪東西兩大城市風景名勝的名所繪，希望藉此讓讀者體會到浮世繪的奧妙，以及背後的文化內涵。即便有許多名勝已不復存在，多虧了這些畫作才能在沒有照相機的時代將昔日美景流傳下來，讓我們隨時都能穿越百年歷史，展開一場江戶時代的名所巡禮。

## 凡例

▼
本書所列之作品名為方便資料對照，原則上將日文漢字直接對應中文，未另行翻譯，如欲查閱原文，可參考書末之作品清單。

▼
本書中所收錄之作品其所藏機構皆隨圖標示，亦可參照書末之作品清單。

▼
有關書中提及之作品尺寸，大判約為 26×38 公分，中判約為 19×26 公分，間判約為 23×33 公分，三枚續則是以三張同尺寸的紙張構成的作品。然而為保持呈現上的一致性，書中作品皆已經過裁切。

# 目次

# 江戶

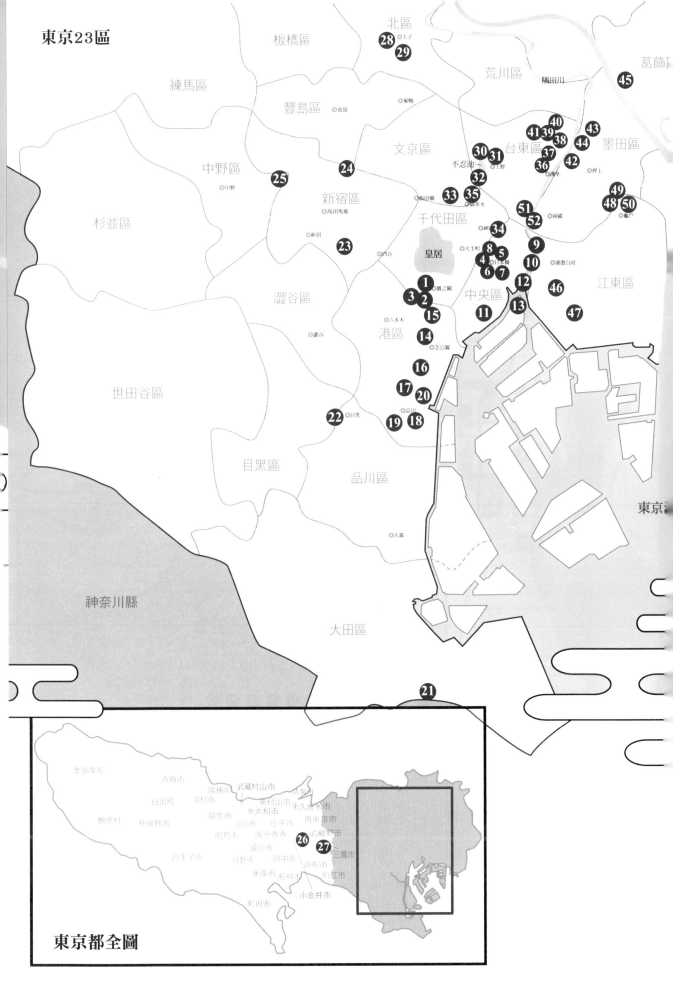

東京23區

東京都全圖

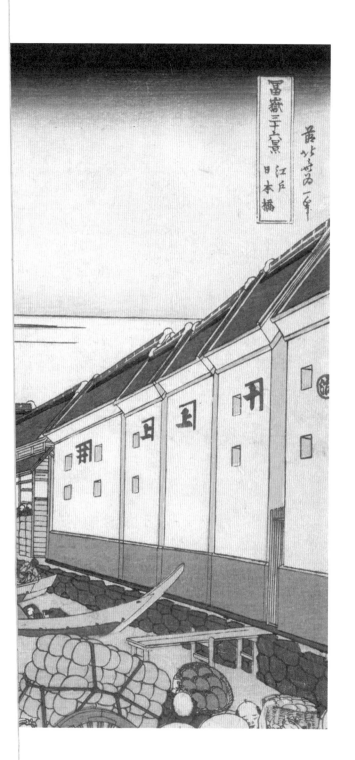

# 4 富嶽三十六景 江戸日本橋

葛飾北齋　橫大判
天保二年（1831）前後
©The Metropolitan Museum of Art

本圖巧妙地利用透視法描繪出從日本橋上望見的水岸風光。順著兩側的白壁土藏（倉庫）可以看到遠處的一石橋以及江戶城，與聳立於左側的富士山；下方橋中央有著此處極具代表性的欄柱裝飾物「擬寶珠」，橋上熙來攘往的人群更象徵了此地作為商業與交通要地的榮景，宛如電影定格畫面般的構圖令人印象深刻。

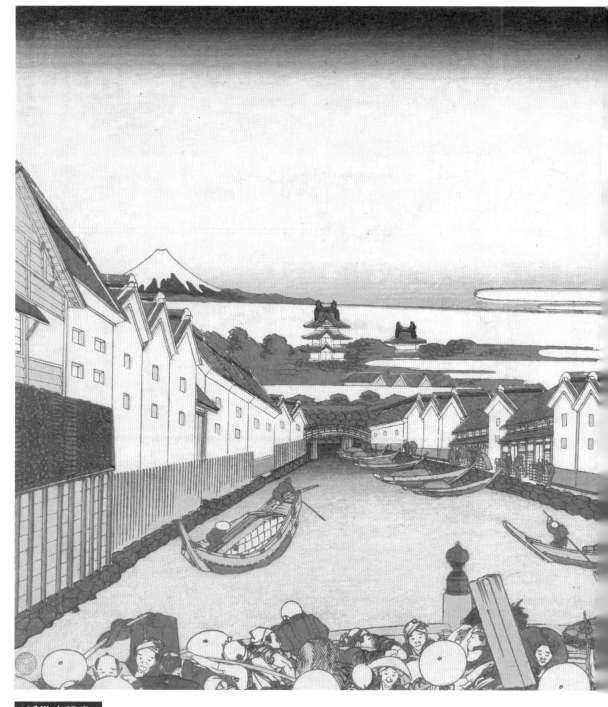

### 何謂「擬寶珠」？

擬寶珠是一種設置於橋梁欄杆等柱子頂部的傳統裝飾，因形似蔥的花苞而別稱「蔥台」。據說在江戶市內除了連接江戶城門的橋以外，就只有日本橋、京橋與新橋才有此裝飾，相當於橋梁等級的象徵，有機會不妨多加觀察看看畫中的橋梁。

# 5
# 江戸八景
# 日本橋晴嵐

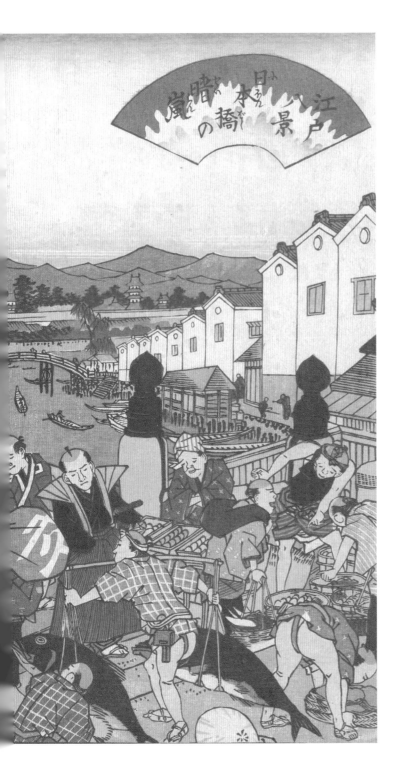

溪齋英泉　橫大判
弘化年間（1843～46）
©The Metropolitan Museum of Art

充滿活力的日本橋、江戶城與富士山堪稱是象徵「花都江戶」的三大要素，為浮世繪十分常見的構圖。過去日本橋周邊相當於江戶下町的中心地帶，橋的北端設有魚河岸（魚類批發市場），即後來築地市場的前身，因此聚集了許多商販和買家，人聲鼎沸。現今日本橋為第19代，若是前往位於兩國的江戶東京博物館還可以看到以原比例復原（長度只有一半）的木造日本橋模型。

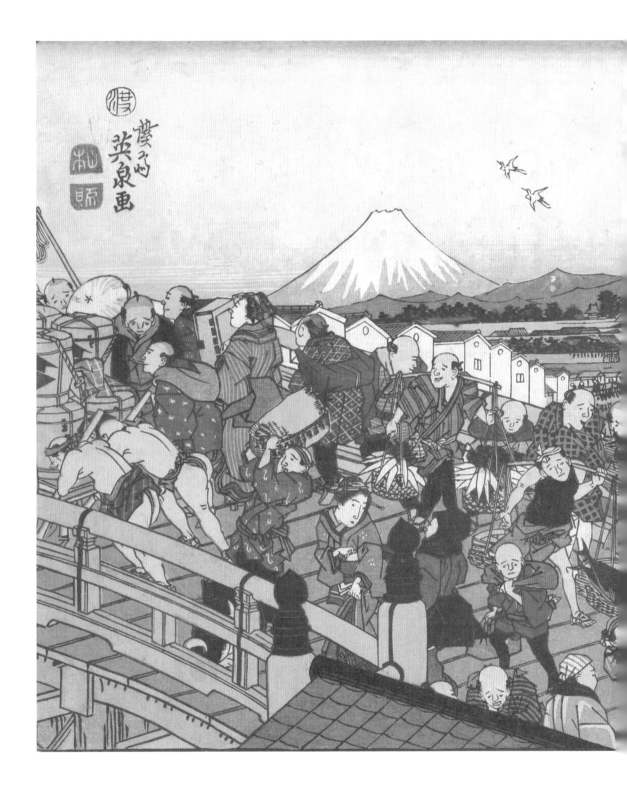

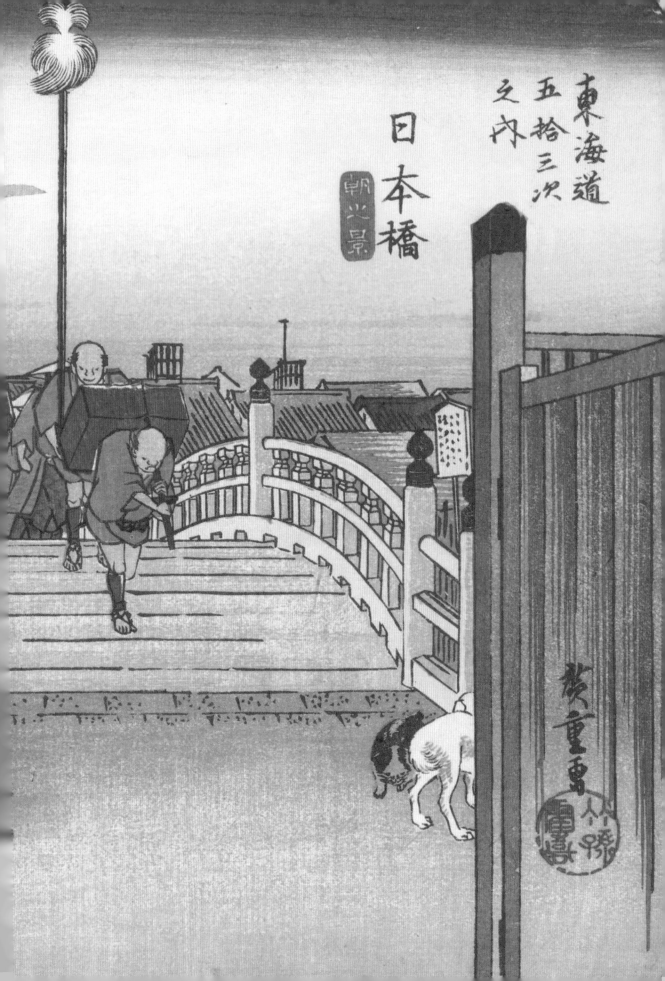

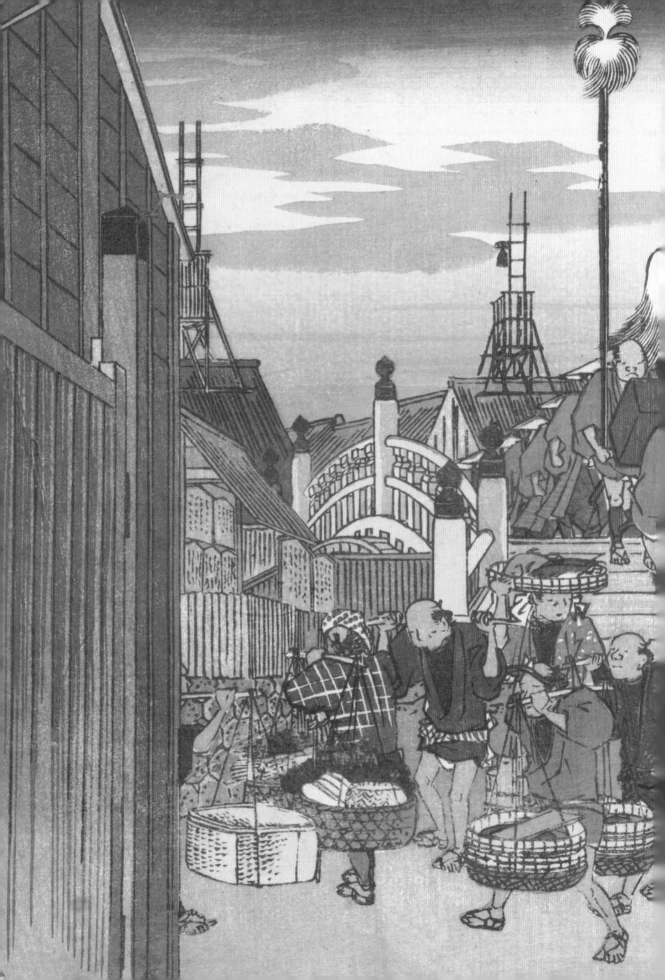

P.020

## 6　東海道五拾三次之內 日本橋　朝之景

歌川廣重　橫大判
天保四年（1833）前後
©New York Public Library

除了繁榮的市場，日本橋亦是相當重要的交通要衝，為通往日本各地的幹道「五街道」的起點。本圖以早晨出發的大名行列隊伍為中心，捨棄了其他同主題作品常見的江戶城與富士山等要素，而是以低視角畫出屋頂上的火見櫓、橋邊的高札場、挑著扁擔的小販以及犬隻，營造出更貼近市民生活的情景。

## 7　武藏百景之內 江戶橋望日本橋之景

小林清親　大判
明治十七年（1884）
©National Diet Library

前景是一位挑著扁擔運送鰹魚的小販，極度強調遠近感的大膽構圖令人印象深刻。雖然主要描寫的元素與以往大同小異，水面的倒影、陰影的呈現手法、遠景的紅磚倉庫與橋上的煤氣燈卻都暗示著明治初期西化帶來的變遷，充滿了新意。

江戸むしゃり日本橋の景

# 8 富嶽三十六景 江都駿河町三井見世略圖

葛飾北齋　橫大判
天保二年（1831）前後
©New York Public Library

駿河町相當於現今日本橋室町一帶，而「三井見世」指的便是江戶首屈一指的吳服（和服）商三井越後屋，即三越百貨的前身。天空中寫著「壽」的風箏應是店家在正月期間的廣告；屋頂上動作靈活的屋瓦工匠也為原本靜態的景色添增了活潑的氣息。

▶ *CHECK !*

畫面下方商標看板上寫著「現金無掛直」，指的是由三井越後屋首創的生意手法。從以往先講價後收款的交易方式改為當場付現，藉此免除因賒帳衍生的利息（稱為「掛值」）；此外還有將商品擺在店前展示販售等創舉皆大受好評，讓生意興隆的越後屋一躍成為江戶的知名景點。

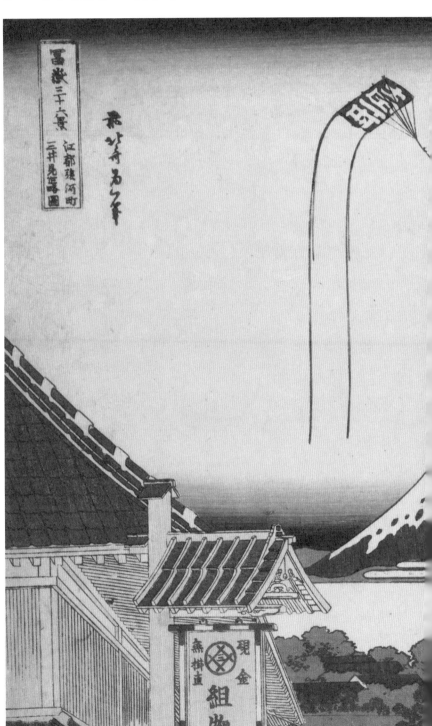

# 9
## 名所江戶百景
## 大橋安宅夕立

歌川廣重　大判
安政四年（1857）
©The Art Institute of Chicago

此處描繪的大橋是指架設於隅田川上、連接日本橋與深川地區的「新大橋」。「安宅」為當時附近一帶的地名，「夕立」則是夏季劇烈的午後雷陣雨。本圖最大的特徵在於以兩種不同角度呈現的細緻雨絲，以此巧妙地展現出大雨的速度感與朦朧的視線，也讓橋上行人急忙撐傘或趕路的模樣更顯生動，堪稱是足以代表日本浮世繪的傑作之一。

---

**浮世小講堂**

**梵谷也熱愛的名作①**

對浮世繪情有獨鍾的印象派大師梵谷就曾臨摹過此作，他以油畫為媒材並強化了色調，營造出截然不同的風情。值得注意的是畫作四周寫有「大黑屋錦木長原八景」、「吉原八景長大屋木」等漢字，但其真正用意尚無定論。

梵谷《雨中的橋》©publicdomaing

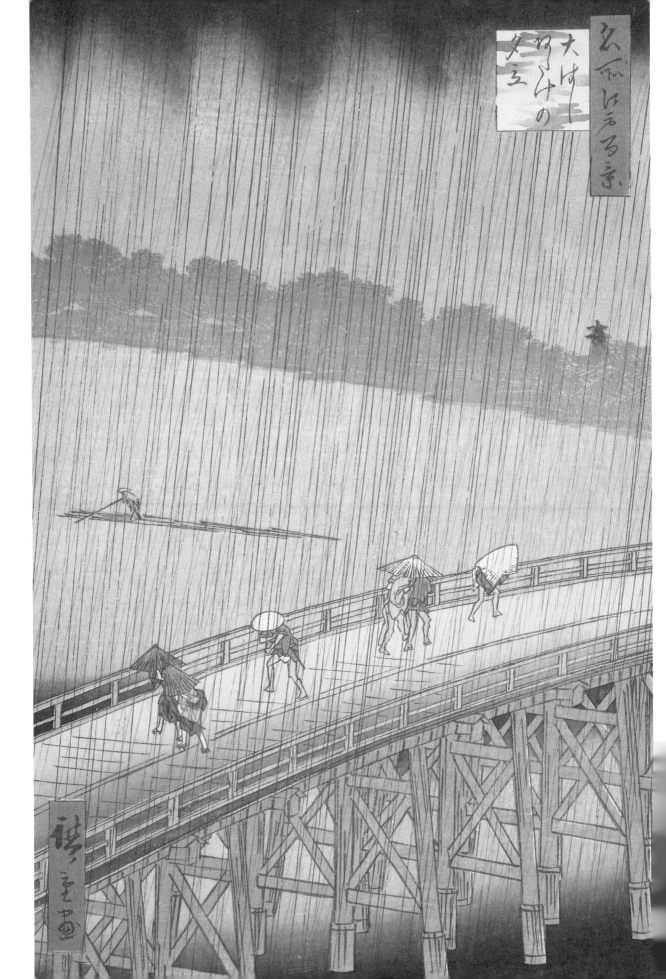

# 10 東都三股之圖

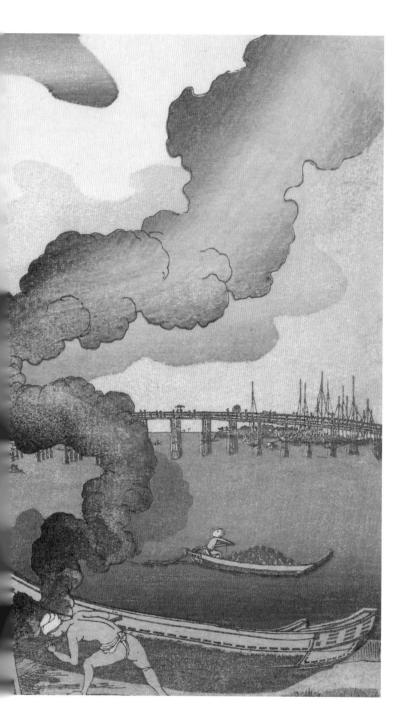

歌川國芳　橫大判
天保初期（1831～34）
©The Art Institute of Chicago

過去在新大橋與永代橋之間，隅田川的水流看起來就像是分成了3個方向，因此得稱「三股」，為賞月、賞櫻、納涼與欣賞煙火的名勝地。畫面前方可以看到正在燻燒船底進行防腐作業的工匠，以及隨之升起的冉冉黑煙；右方遠處的大橋應為永代橋，再過去則是停泊著許多船隻的佃島。

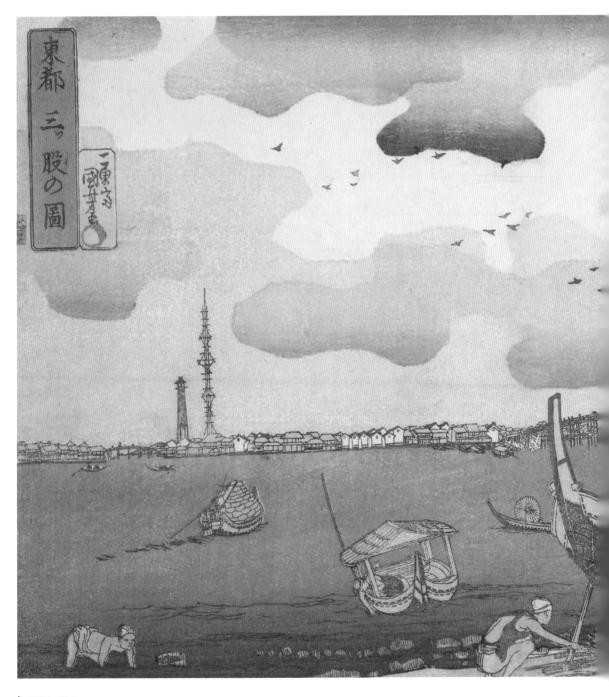

▶*CHECK !*

由於左側遠處聳立著一座當時不可能出現的高大建築物，且與 2012 年建成的晴空塔正好在同一方位，讓不少人猜想國芳是否預見了未來。儘管經過考證認定應是用於挖井架設的高台，依然不減作品本身的話題性。

# 11

## 江戶百景餘興
## 鐵砲洲築地門跡

歌川廣重　大判
安政五年（1858）
©The Art Institute of Chicago

鐵砲洲相當於今日築地一帶，起初是一處細長的沙洲，因形似槍砲（另有一說是曾在此試射大砲）而得名，後來經過填海造陸於是稱之為「築地」。畫中的西本願寺原先位於淺草，在一六五七年明曆大火燒毀後於此地重建，其宏偉的屋頂據說甚至成為海上船隻的路標，今日所見的印度風建築則是建於關東大地震之後。畫面前方的海域為江戶數一數二的漁場，可以看到許多漁船在此垂釣、撒網。

**僅有兩幅的「餘興」**

此圖實際上屬於《名所江戶百景》系列，但當初是在已經超過百幅的時期出版，因此與接下來的〈芝神明增上寺〉都將標題換成了「江戶百景餘興」，似乎是想以此作為收尾。然而也許是因為該系列太受歡迎，在這之後出版的作品又都改回了原本的標題。

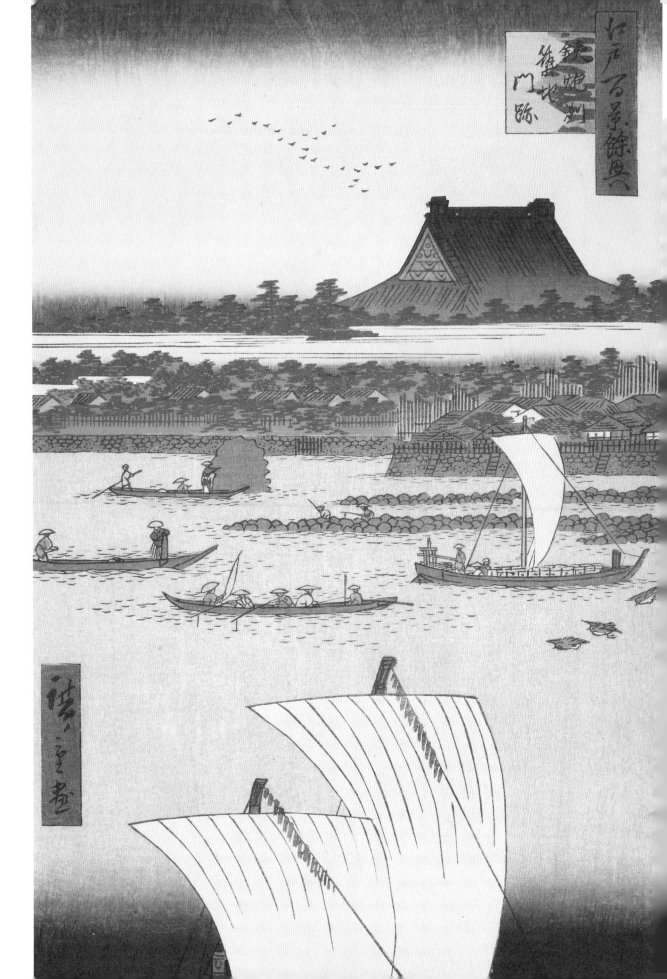

## 12 東都名所 佃嶋

歌川國芳　橫大判
天保初期
©The Art Institute of Chicago

這是國芳相對少量的風景浮世繪作品之一,以渡船的視角描繪了從隅田川上離海最近的永代橋下望見佃島的情景。散落空中的紙片是舉行施餓鬼會(類似中元普渡)時使用的紙符,一旁角落還能看到一顆載浮載沉的西瓜,巧妙地營造出夏季的氣息。

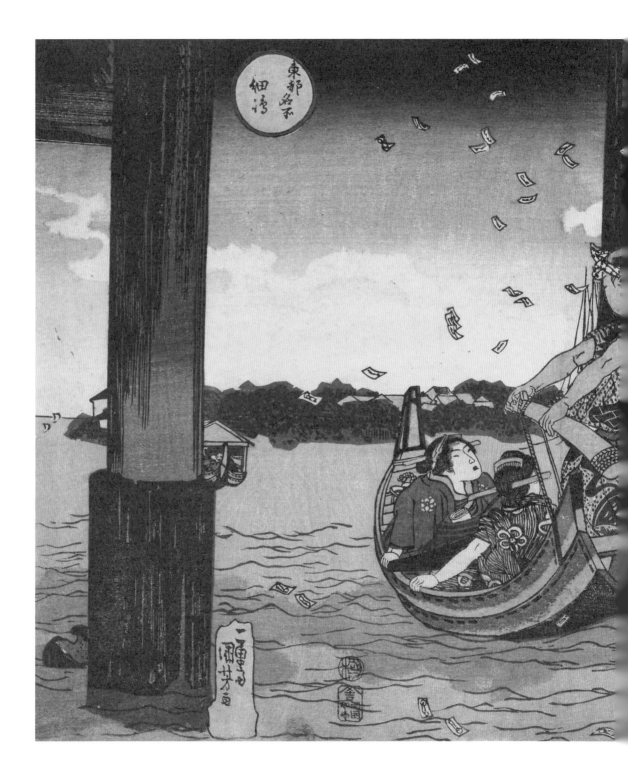

# 13 東都佃島之景

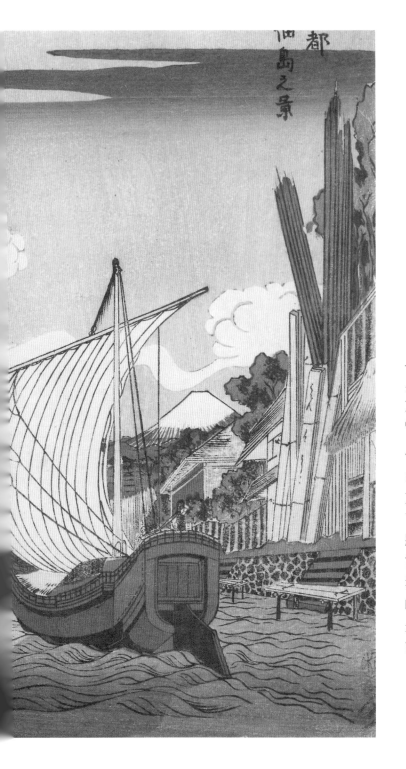

昇亭北壽　橫大判
文化年間（1804～18）
©The Art Institute of Chicago

位於鐵砲洲對岸的佃島同樣是
由人工打造的小島，其南側以
文字燒出名的月島地區則是到
了明治時期才填出的陸地。形
狀特別的白雲以及倒影的手法
富含濃厚的西畫色彩，以透視
法強調遠近感的帆船使得大海
的景色更加無邊無際，可以說
是浮世繪風景畫迎來成熟期之
前的先驅之作。

# 14 東都三十六景 增上寺朝霧

二代廣重　大判
文久元年（1861）前後
©National Diet Library

位於東京鐵塔附近的增上寺過去由於鄰近五街道之一的東海道，往來人潮川流不息。正如圖中可以看到身穿旅行裝束的女性，還有扛著行李、相當於江戶時代快遞員的「飛腳」。儘管增上寺在霧氣中顯得一片朦朧，但朝霧自古就被視為晴天的預兆，因此想必接下來的天氣會相當晴朗。

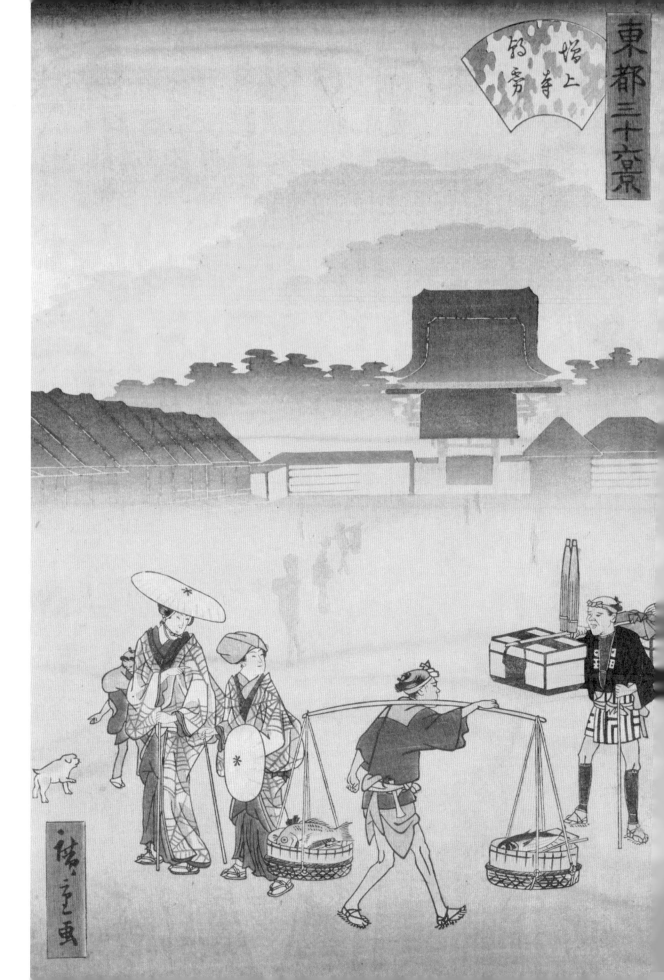

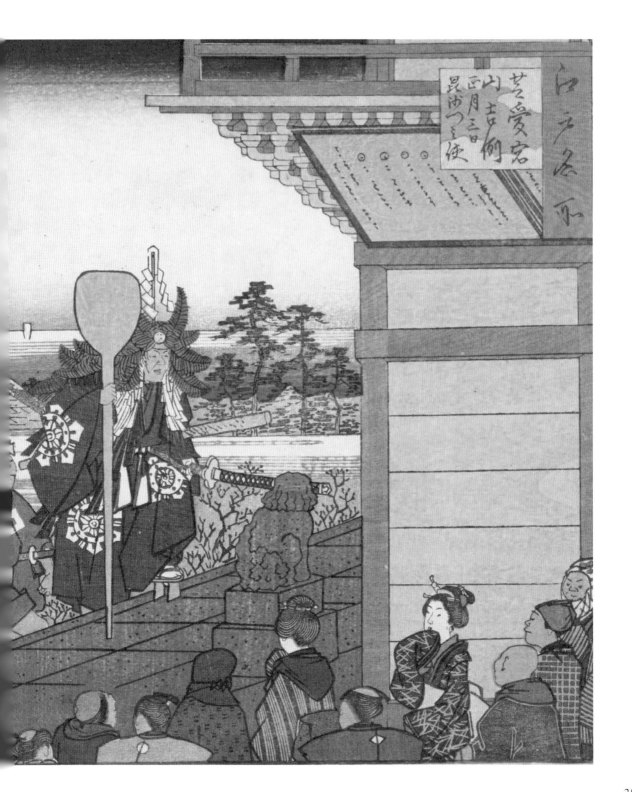

# 15 江戶名所
## 芝愛宕山吉例正月三日毘沙門之使

歌川廣重　橫大判
嘉永六年（1853）
©National Diet Library

愛宕山是一座僅有約 6
層樓高的小山，在當時
除了可以從山頂一覽江
戶市街，山上的愛宕權
現社（現稱為愛宕神社）
也以保佑防火與求勝而
聞名。這裡描繪的則是
該神社於 1 月 3 日舉行
「強飯式」的情景，由手
持巨大飯勺、研磨杵與
大太刀的毘沙門使者從
正殿走下陡峭的石階前
往圓福寺強迫僧侶們吃
飯，是一項祈福消災的
奇特祭典。

## *16* 東海道名所風景
## 本芝札之辻

歌川芳宗　大判
文久三年（1863）
©National Diet Library

所謂的「札之辻」指的是江戶時代在街道或宿場町等人潮往來眾多之處設有高札的道路或路口。畫面下方首先能看到高札的背面，以及陣仗浩大的大名行列隊伍。當時設於此地的高輪大木戶相當於進出江戶府的主要出入口，而 JR 山手線預計在二〇二〇年於品川至田町車站之間啟用的新車站之所以命名為「高輪 Gateway」，也正與此歷史背景有關。

---

**浮世小講堂**

### 五街道小知識

江戶時代連結江戶與日本各地的 5 條主要幹道合稱為「五街道」，這些街道上通常每隔一定距離都設有供人休息停留的宿場。以宿場為中心形成的街區就稱為「宿場町」，其兩端會設置木製的柵門以便管制，稱為「木戶」；至於「高札」則是幕府用來公布法令或規則的告示牌，通常會設置在行人較多的路口，張貼高札且類似於佈告欄的設施即稱作高札場。

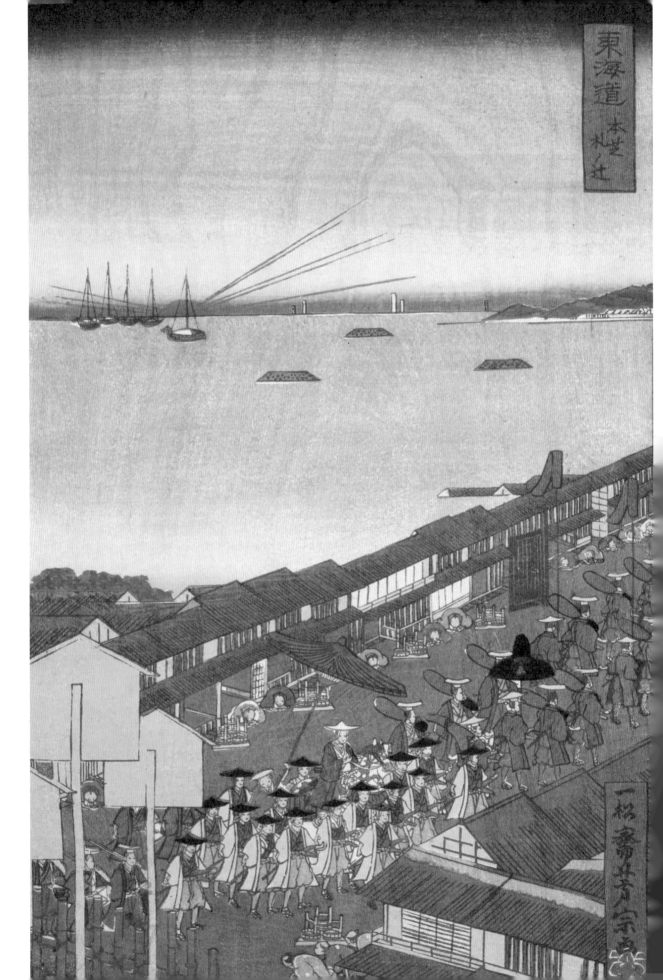

# 19

## 五十三次名所圖會
## 品川 從御殿山望宿場

歌川廣重　大判
安政二年（1855）
©National Diet Library

御殿山的名稱由來自江戶初期德川家康在此建造的「品川御殿」，到了八代將軍吉宗的時代更因種植櫻樹成為賞櫻的景點。然而幕末時期為了抵禦外國勢力，於是開鑿御殿山獲得的土砂用於築造海上砲台，也就是眾所周知的御台場。本圖中不僅可以看到經開鑿後露出土黃色剖面的御殿山以及緊鄰海邊的品川宿，海面上也能發現台場的身影。

---

**浮世小講堂**

**不同於以往的東海道風景畫**

《五十三次名所圖會》是廣重生涯中最後的東海道風景畫系列。相較於先前類似的系列都以橫幅為主，該系列在縱長的畫面上大量使用俯瞰視角以及後來在《名所江戶百景》常見的擴大近景的手法，令人耳目一新，別稱「豎繪東海道」。

---

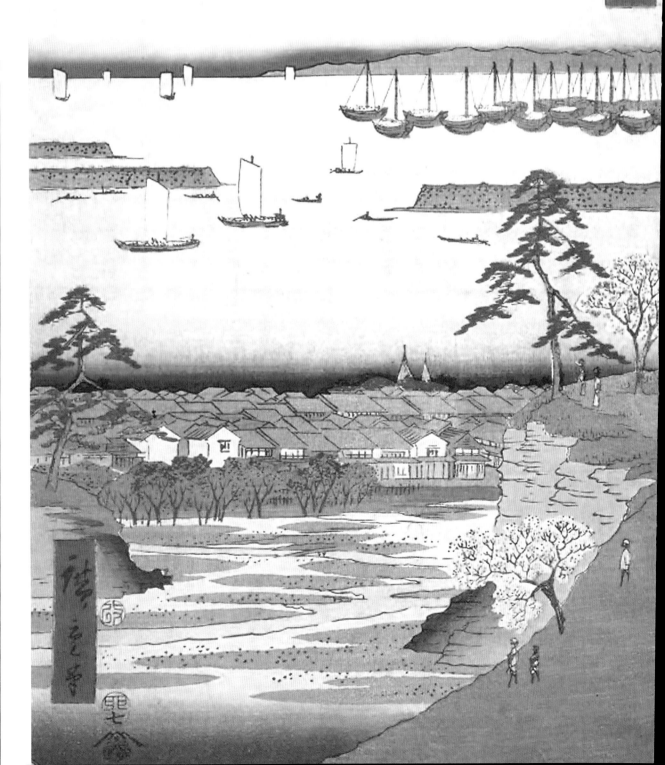

# 20 芝浦晴嵐 江戸近郊八景之內

歌川廣重　橫大判
天保七～八年間（1836～37）
©The Art Institute of Chicago

如畫題所示，本系列描繪的風景都是選自江戶近郊地區，相較於市區繁華、人聲鼎沸的情境，反而流露出如水墨畫一般的淡雅風情。遠處可以望見當時依然緊鄰海岸的品川市街，近景則藉由留白的圓點呈現波光粼粼的海面，十分生動。

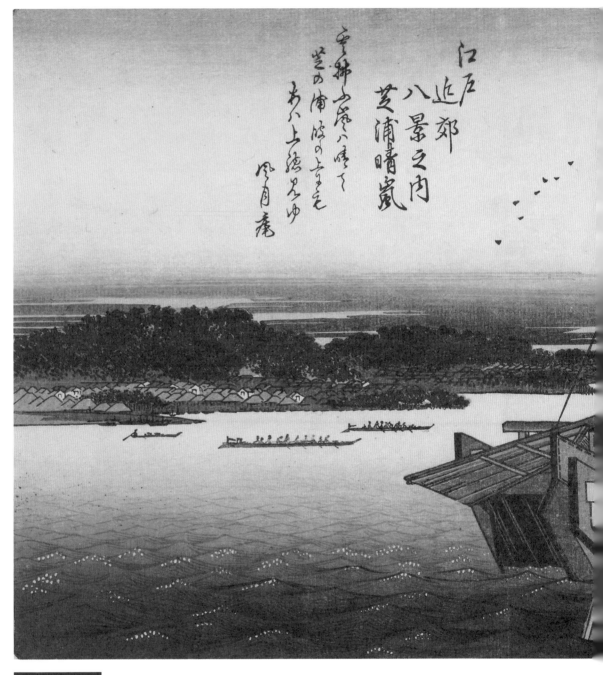

江戸近郊
八景之内
芝浦晴嵐

雲拂ふ庵八幡下
芝の浦修の上を走る
有上総恩やゆ
風月庵

**浮世小講堂**

### 浮世繪的「八景」

八景源自中國北宋時期描寫湖南湘江流域美景的山水畫題「瀟湘八景」，
後來成為浮世繪愛用的題材，延伸出以日本各地名勝詮釋的「八景」。
當中最有名的便屬廣重以近江琵琶湖為題創作的《近江八景之內》、賦
予了全新意象的《江戶近郊八景之內》等等。

# 21
# 大師河原大森細工
# 江戶自慢三十六興

二代廣重、三代豐國　大判

元治元年（1864）

©National Diet Library

位於江戶南部近郊的大森在當時除了盛產海苔，利用稻草編織成的工藝品「大森細工」也十分出名。如畫中所示，職人會利用染成各種顏色的稻草攤平後貼在木箱或木板上製作出圖案，抑或是直接編織成器物及擺飾，是許多行經東海道的旅人必買的土產。作為背景的則是位於現今羽田機場附近的羽田渡口，河的對岸即為神奈川縣，人們會由此前往位於對岸的名剎川崎大師（平間寺）。

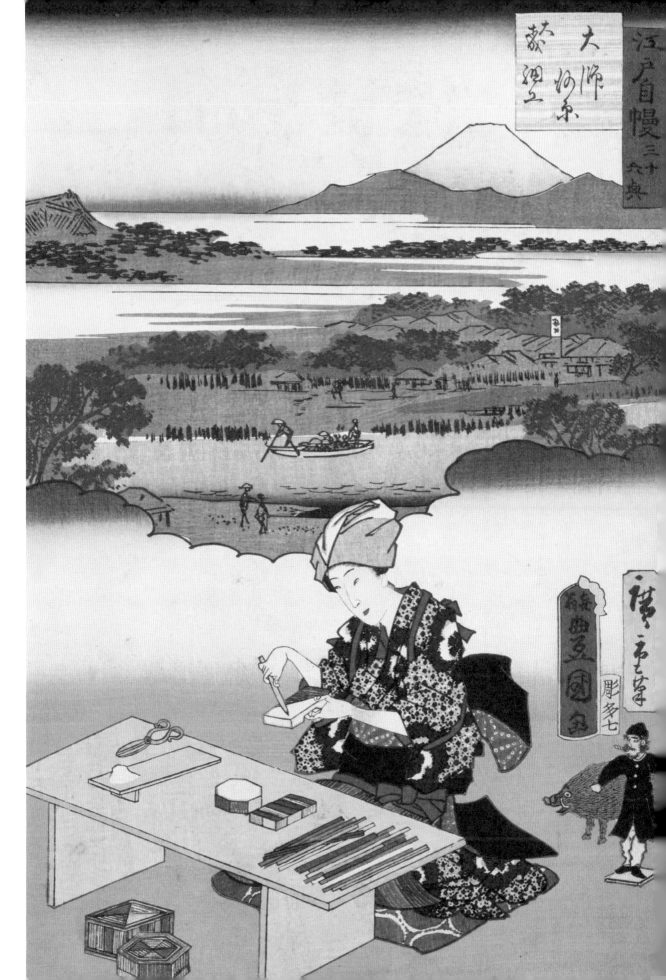

# 22
# 富士三十六景
# 東都目黑夕日之岡

歌川廣重　大判
安政四年（1857）
©National Diet Library

從位於目黑川東岸的夕日之岡眺望富士山，紫色的暈色象徵了黃昏時分，與此處的地名不謀而合；細緻且帶有濃淡變化的楓葉剪影相當優美，令人感受到濃濃的秋意。夕日之岡雖然曾是知名的賞楓景點，但到了江戶末期樹木數量已大為減少，因此也有人推測廣重應是藉由此圖緬懷往日美景。

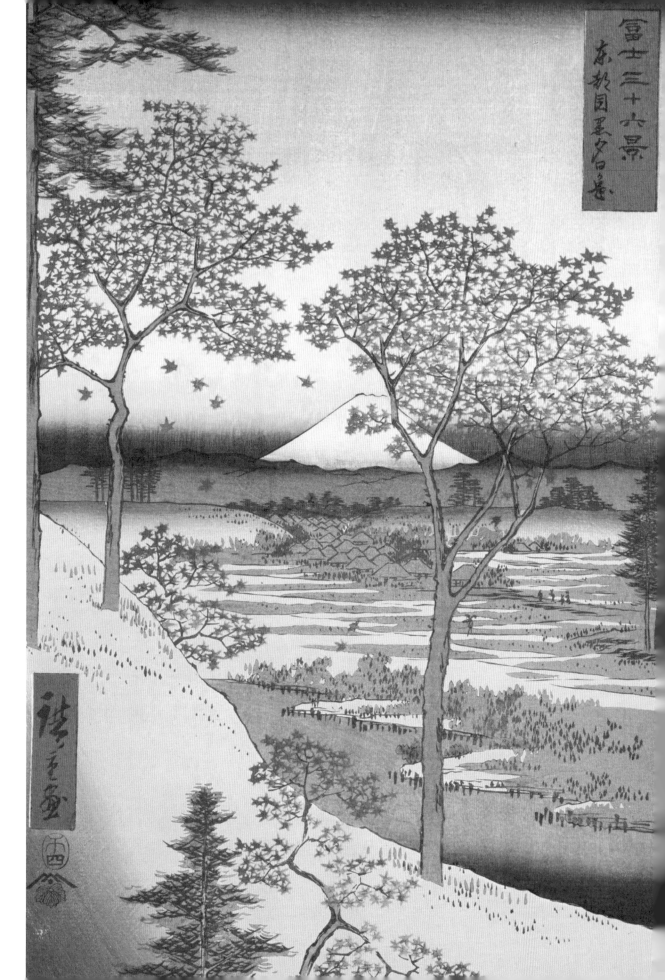

# 23
## 名所江戶百景
## 玉川堤之花

歌川廣重　大判
安政三年（1856）
©National Diet Library

此處描繪的場所位於現今新宿御苑附近，畫中的水流是引自玉川（多摩川）的引水渠道「玉川上水」。雖然這幅景色就算到現代應該也會很受歡迎，只不過作品完成的時期是在櫻花尚未盛開的二月，由此可知這是想像力之下的產物。相傳當地人種植了這片櫻樹並請廣重作畫宣傳，希望讓這裡成為熱門景點吸引更多人潮，只可惜因為種種原因導致所有櫻樹都被幕府強制撤除，化作僅留存於浮世繪中的虛幻美景。

玉川堤の花

# 24

## 名所江戶百景
## 高田馬場

歌川廣重　大判
安政四年（1857）
©National Diet Library

高田馬場成立於寬永十三年（一六三六），是江戶最為古老的馬術及弓術練習場之一，除此之外不時也會化身一般民眾的遊樂場或是各種表演場地。如今馬場本身雖然已被大樓取代，每年十月當地的穴八幡宮仍會舉行傳承自江戶時代的流鏑馬（騎馬射箭的武術）儀式，可以在街上看到於神社境內結束祭禮的騎手們列隊前往附近馬場的光景。

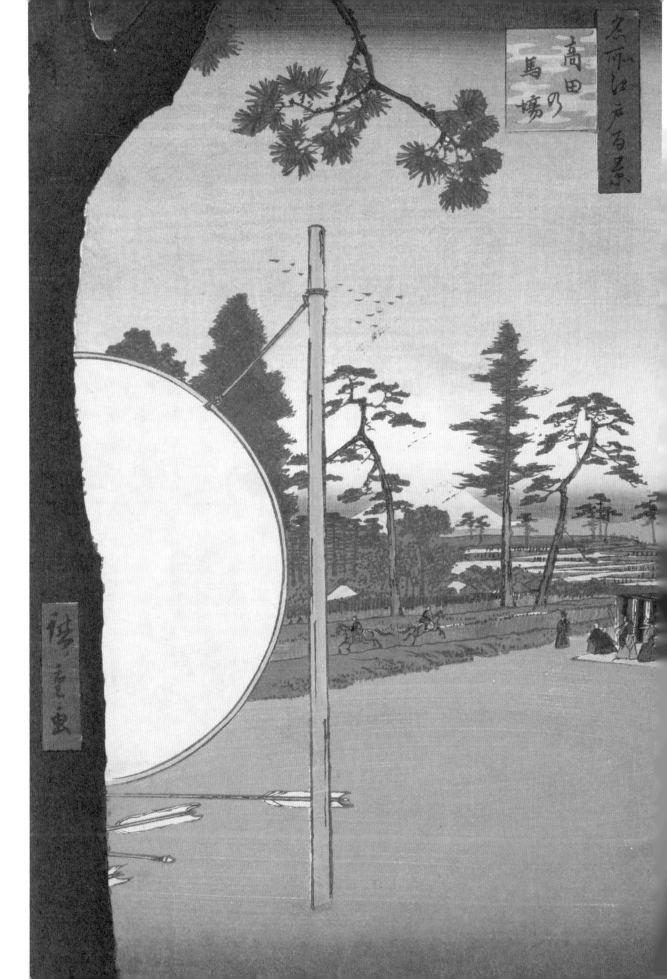

## 26 富士三十六景 武藏小金井

歌川廣重　大判
安政六年（1859）
©National Diet Library

以小金井橋為中心沿著玉川上水種植的櫻花林長約六公里，是當時聞名江戶的賞櫻名勝。雖然這些櫻樹幾乎都在戰後因樹木老化與都市化問題而枯死，但附近的小金井公園仍繼承了「小金井櫻」的傳統，如今依然是東京近郊備受歡迎的賞櫻景點。

南粹亭芳雪〈浪花百景 堀川備前陣家〉
©大阪市立圖書館

▶CHECK！

《富士三十六景》系列不僅是廣重的遺作，更啟發了不少上方（京坂等地）的浮世繪師，例如越過櫻花樹眺望上水的構圖就曾被大坂的浮世繪師南粹亭芳雪所沿用。

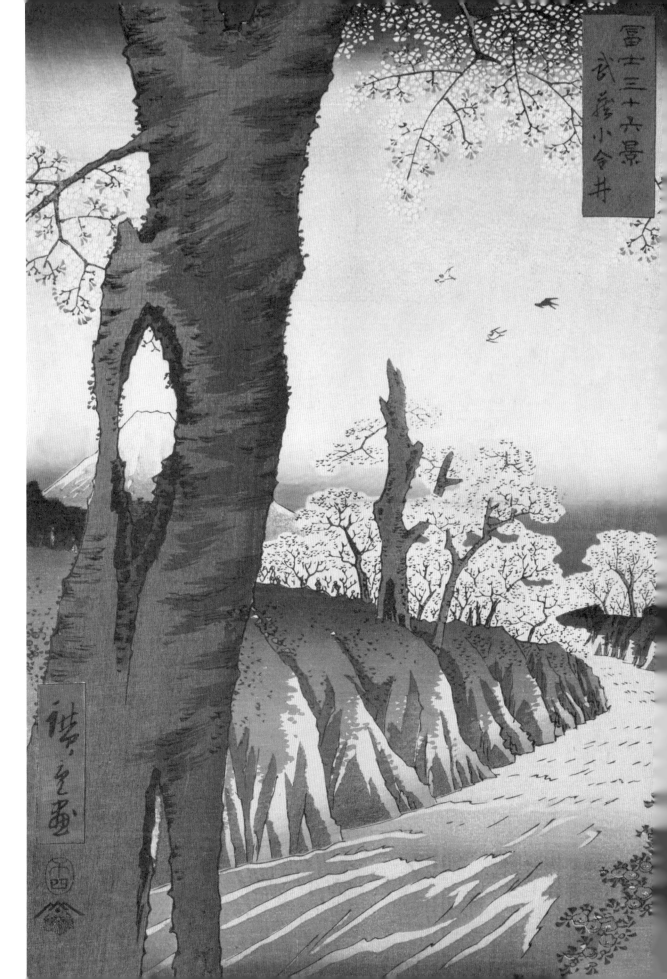

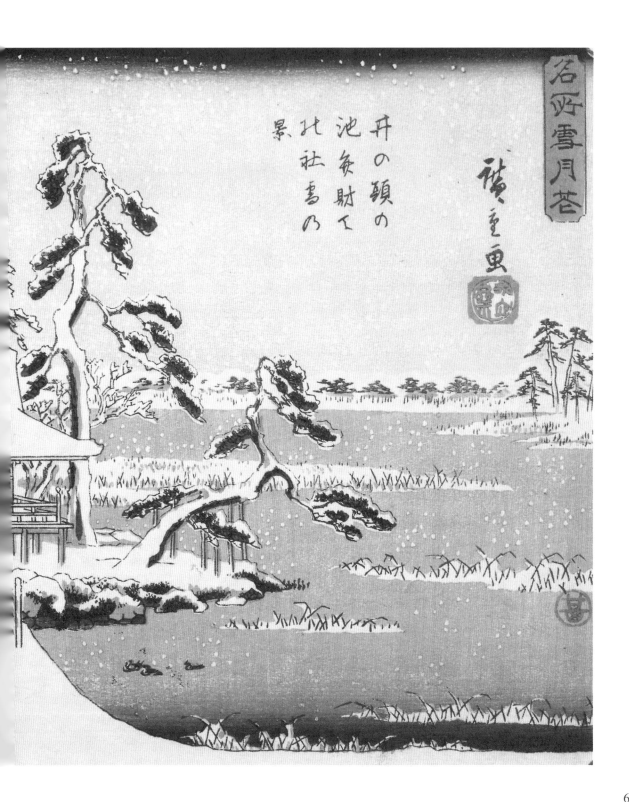

# 27 名所雪月花
## 井之頭池辯財天神社雪景

歌川廣重　橫大判
天保末期（1843～47）
©The Art Institute of Chicago

本系列正如畫題，分別
以雪月花為意象描寫了
江戶近郊的 3 個景點。
井之頭的池水在過去是
提供江戶市民生活用水
的引水渠道「神田上水」
的水源地，畫面上的辯
財天神社座落於今日的
井之頭恩賜公園內，祭
祀著掌管水源、音樂與
技藝的女神辯財天。平
時紅色的社殿與周圍的
綠意相映成趣，不過這
裡則描繪了雪景，行人
被強風吹拂的衣襬更直
接傳達出冬季的凜冽。

# *28*

## 東都三十六景
## 王子稻荷

二代廣重　大判
文久元年（1861）前後
©National Diet Library

鄰近飛鳥山的王子稻荷為關東地區稻荷神社的總社，相傳每年十二月三十一日來自關東各地稻荷神社的狐狸使者都會先在神社附近的樹下齊聚整裝，再前往王子稻荷參拜。此圖可以看出神社位於台地上的地形特徵，日本繪畫特有的「槍霞」也讓氣氛多了幾分神祕感。

**浮世小講堂**

### 為何總是雲霧繚繞？

浮世繪當中穿梭於景物之間的雲霧通常並非景色的一部分，而是源自日本傳統繪畫常見的表現手法「槍霞（すやり霞）」。這麼做的用意除了可以區隔畫面或表示事物的遠近，也能適當地填補空間並保留空白，避免畫面過於繁雜。

# 29

## 東都三十六景
## 飛鳥山

二代廣重　大判
文久元年（1861）前後
©National Diet Library

飛鳥山在八代將軍吉宗的時代移植了數千棵的櫻樹，如今仍是東京小有名氣的賞櫻景點。此處描繪了從山上往北眺望筑波山的景色，不僅搭有簡易的茶屋，一旁還能看到正在進行「投土器（從高處許願並擲出陶製小盤的遊戲）」的母子，是江戶少數允許庶民盡情飲酒作樂的休閒景點。

飛鳥山

廣重画

# 30 江戶自慢三十六興
# 東叡山花盛

二代廣重、三代豐國　大判
元治元年（1864）
©National Diet Library

東叡山是寬永寺的山號（佛教寺院的稱號），創建於江戶時代初期，全盛時期占地十分廣大，但在慶應四年（一八六八）的上野戰爭中受到重創幾乎全毀，原址即為今日上野公園的所在地。此處背景描繪的文殊樓已不幸於前述戰爭中毀壞，身穿華美和服的女性面前擺著豐盛的便當，宴會似乎即將開始；只不過在寺廟境內賞花自然有許多規定必須遵守，例如禁止飲酒奏樂或是逗留到夜晚。

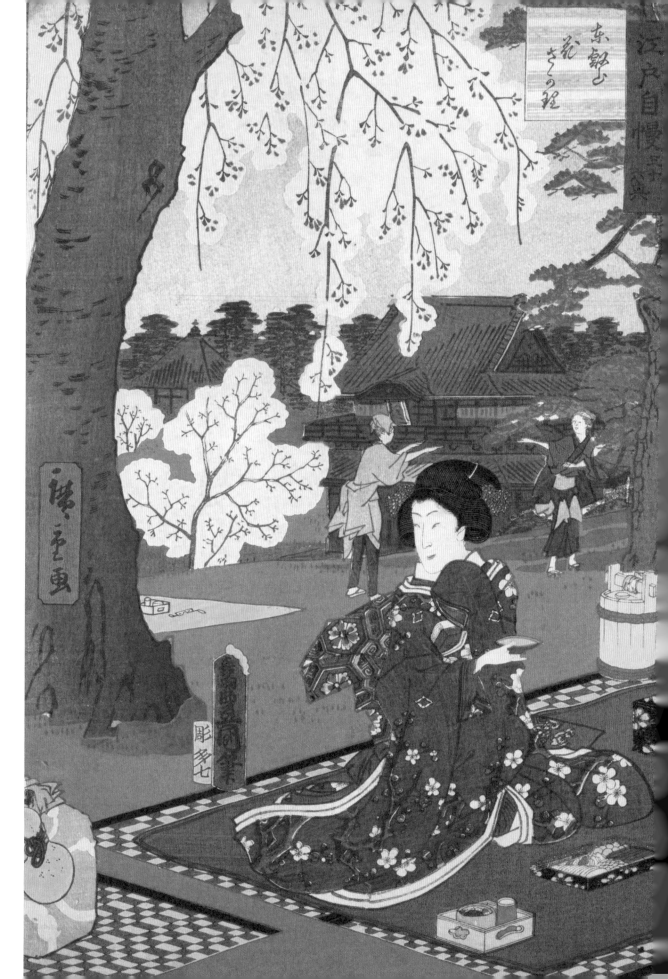

# 33
## 江戶名所
## 御茶水

歌川廣重　橫大判
嘉永六年（1853）
©The Metropolitan Museum of Art

據說江戶初期在進行河川改道
工程時，從附近高林寺境內湧
出的清泉曾被用來當作將軍家
泡茶用的水，因而得稱御茶
水。畫面中由人工開鑿的渠道
即現在的神田川，周邊由於綠
意盎然而有「茗溪」之稱。深
藍水面與皚皚白雪的對比是廣
重喜愛的用色，架於河道上的
橋梁其實是用來輸送神田上水
的水道橋，不僅成為當時的特
色景點，也是現今水道橋車站
的名稱由來。

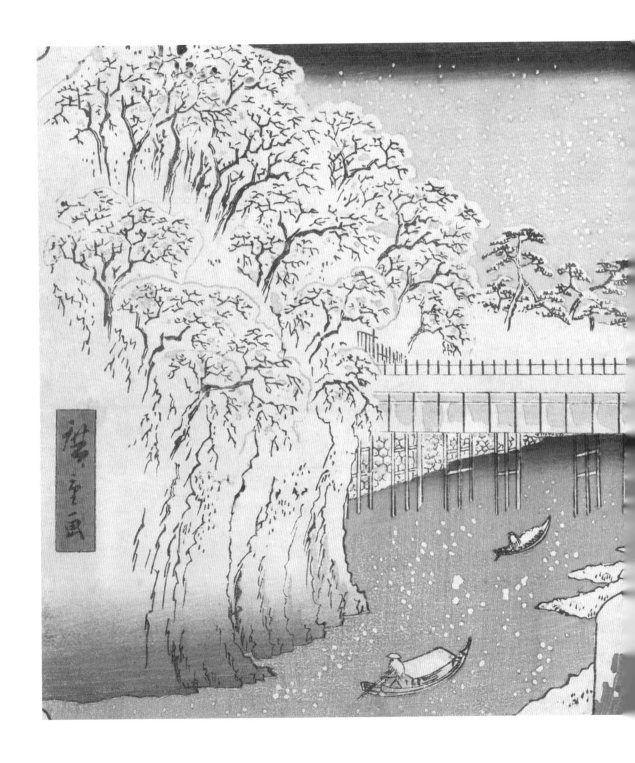

## 34 名所江戶百景 神田紺屋町

歌川廣重　大判
安政四年（1857）
©The Art Institute of Chicago

一條條隨風飄揚的染布，顯示出這一帶在過去曾是藍染工坊的集中地。除了左側的源氏車紋、二〇二〇東京奧運標誌也有使用的市松紋之外，中央染布上的「魚」字以及由「ヒロ」（即「廣」字的日文發音）組成的菱形圖案實際上象徵了版元（出版商）魚屋榮吉與廣重本人，兼具宣傳與設計美感的巧思令人印象深刻。

---

**浮世小講堂**

### 找找看「廣重在哪裡」？

浮世繪師常常會在燈籠、暖簾以及傘面等景物上加入繪師、版元甚至是摺師（刷版師）、雕師（木版雕刻師）的名字或商標，也許是兼顧了趣味、宣傳以及對這些幕後功臣的感謝之意。其中又以此圖提到的廣重菱形紋最具代表性，若是仔細觀察其作品，時常會有意想不到的發現喔。

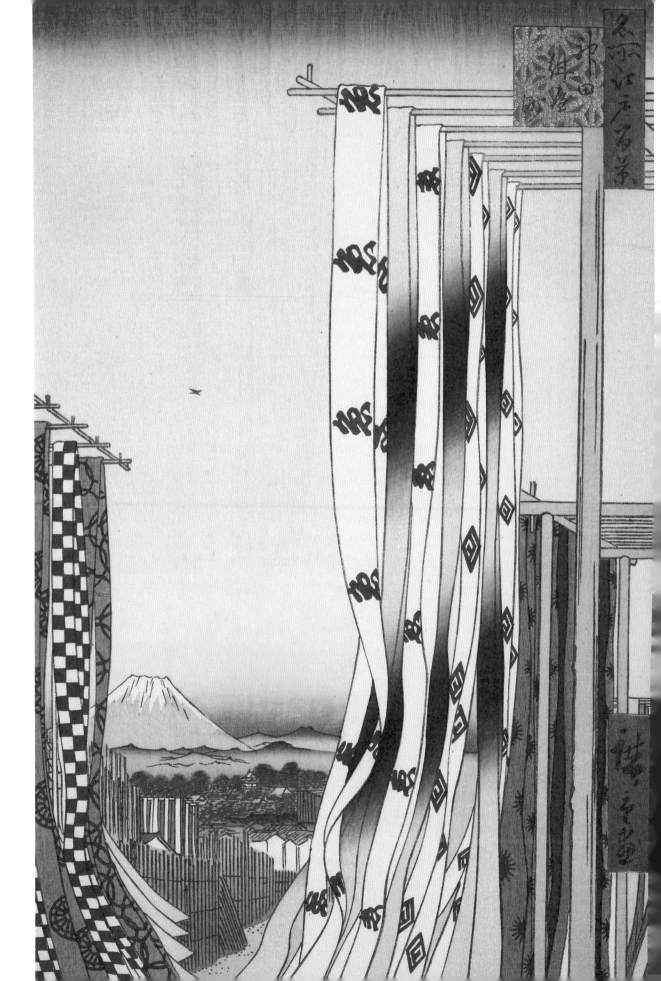

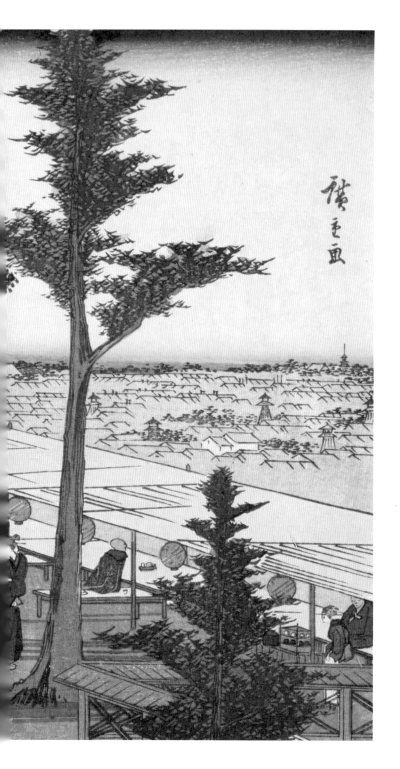

# 35 東都名所 神田明神

歌川廣重　大判
天保初期（1832〜38）前後
©National Diet Library

神田明神由於地處本鄉台地的邊緣，在沒有高樓大廈的江戶時代可以將市區一覽無遺。境內還設有許多店舖及茶屋，供人在此盡情放鬆享受美景。畫面中描繪了揹著小孩的父親、放下行囊與人攀談的小販，也有不少人坐在茶店稍作休憩，讓人得以一窺江戶時代庶民的生活情景。

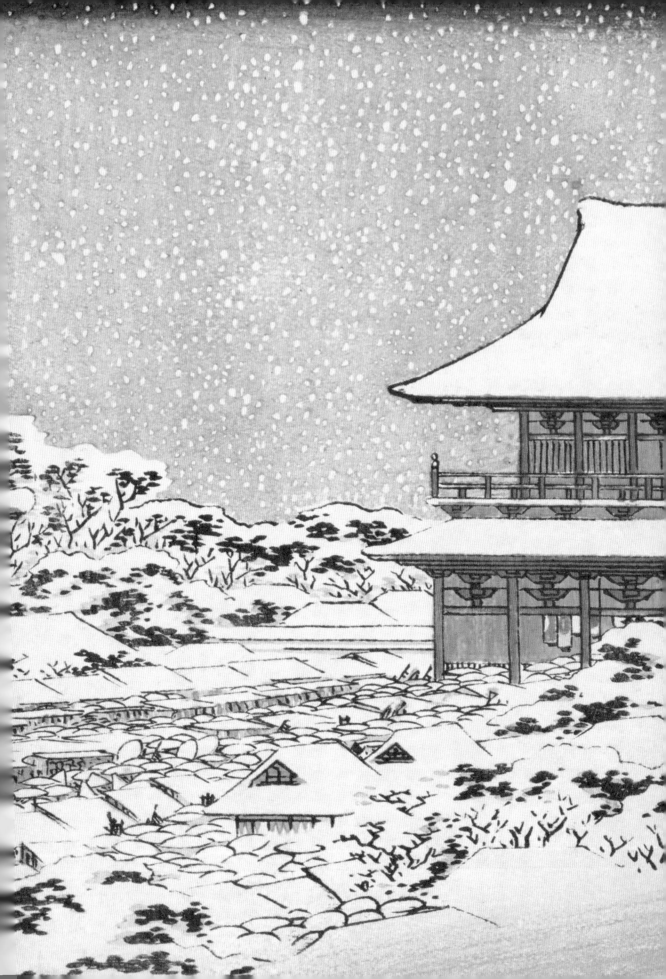

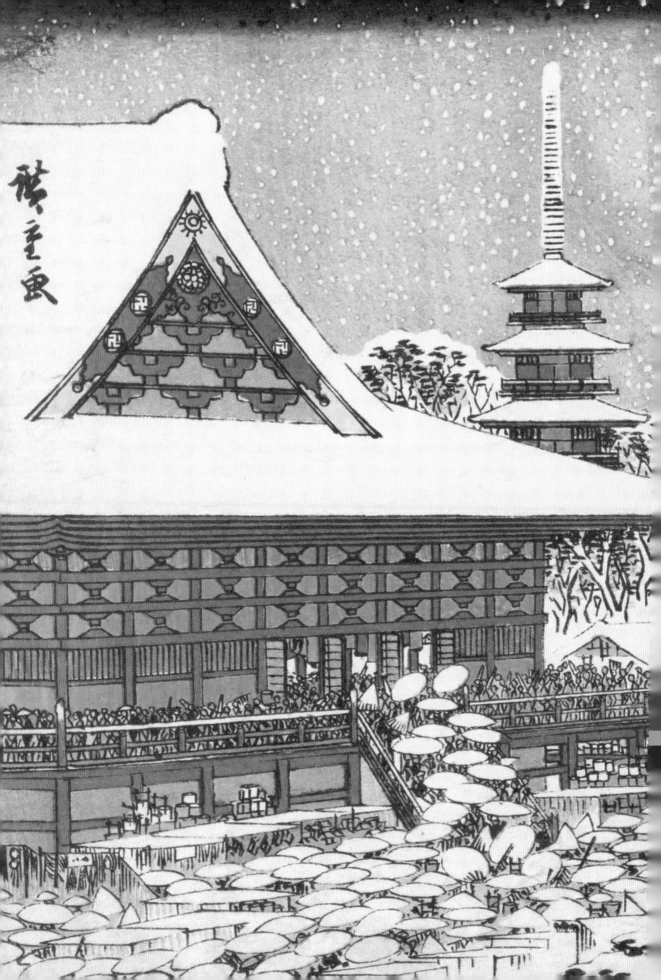

P.080 ▼

# 36 東都名所
淺草金龍山年市

歌川廣重　橫大判
天保三年（1832）前後
©National Diet Library

於 12 月 17、18 日舉行的淺草金龍山年市在江戶時代遠近馳名，市集上會販賣各種新年裝飾或道具，包括注連裝飾、廚房器物、破魔矢等等，據說其盛況到了「境內無寸土閒暇，人潮洶湧如覆蓋大地」的程度。畫中的情景可以說完全符合這段敘述，儘管大雪紛飛，人們依然撐著傘湧入淺草寺周邊，熱鬧程度可見一斑。

# 37 武藏百景之內
淺草寺本堂

小林清親　大判
明治十七年（1884）
©National Diet Library

進入明治以後，淺草寺境內被命名為「淺草公園」且分設七個區塊，本堂周圍屬於一區，最為興盛的則是劇場、電影院等表演設施林立的六區。牽著小孩的母親身穿配色時髦的和服、手上拿著氣球，讓人感受到新時代的氣息。如畫中所示，五重塔在建立當初位於面對本堂的右側，因二戰的空襲燒毀後才重建於今日所在的左側。

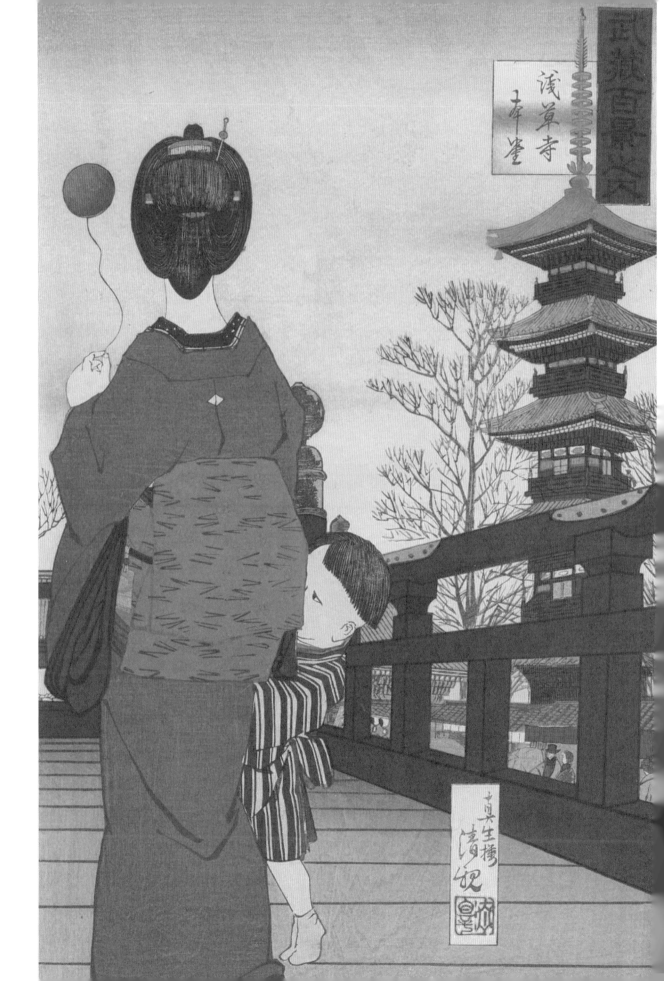

# 38

# 名所江戶百景
# 猿若町夜景

歌川廣重　大判
安政三年（1856）
©The Art Institute of Chicago

猿若町的町名是取自江戶歌舞伎的創始者猿若（中村）勘三郎，原先位於日本橋、銀座一帶的三大歌舞伎劇場在江戶末期被迫遷至此地，連帶演出相關人員與業者也在此落地生根，形成首屈一指的繁華街。這張作品最與眾不同之處在於清楚可見的影子，是其他同時期的浮世繪很少見的手法，添增了些許不可思議的氛圍。

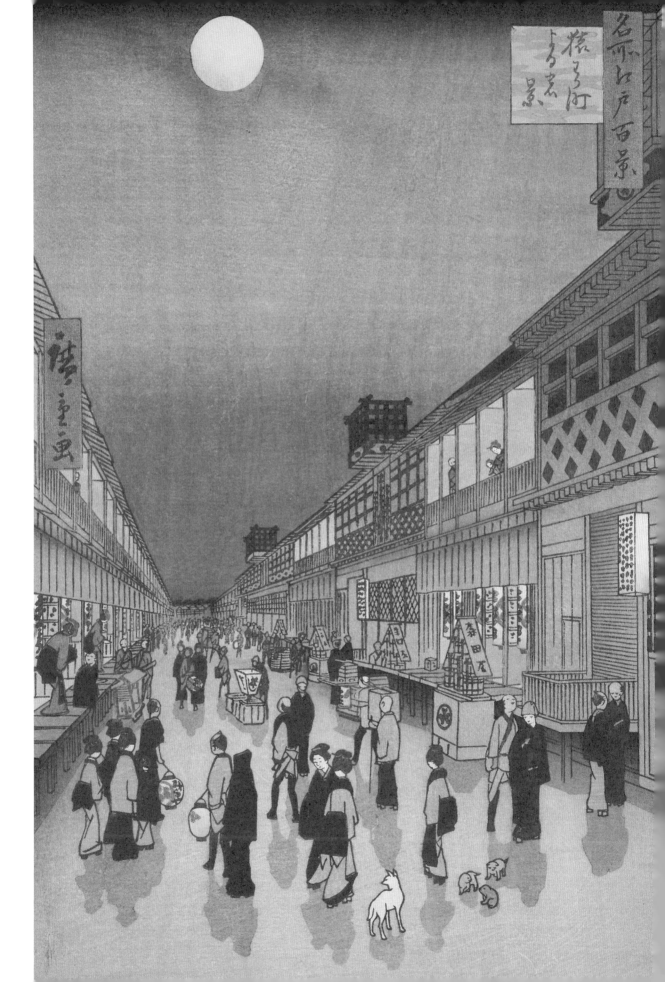

# 39

# 東都名所
# 吉原仲之町夜櫻

歌川廣重　橫大判
天保五～七年（1834～36）
©The Art Institute of Chicago

現在所說的吉原一般都指從日本橋遷往淺草之後的新吉原，是江戶最具代表性的花柳街兼社交場所。在淺草宛如與世隔絕一般的吉原遊廓為了招攬客人，四季都會舉辦不同的活動，尤其每到賞櫻的季節據說都會特地從外面運來新的櫻樹種植在最熱鬧的大街「仲之町」，等花季過後又全部撤除，相當費工夫。

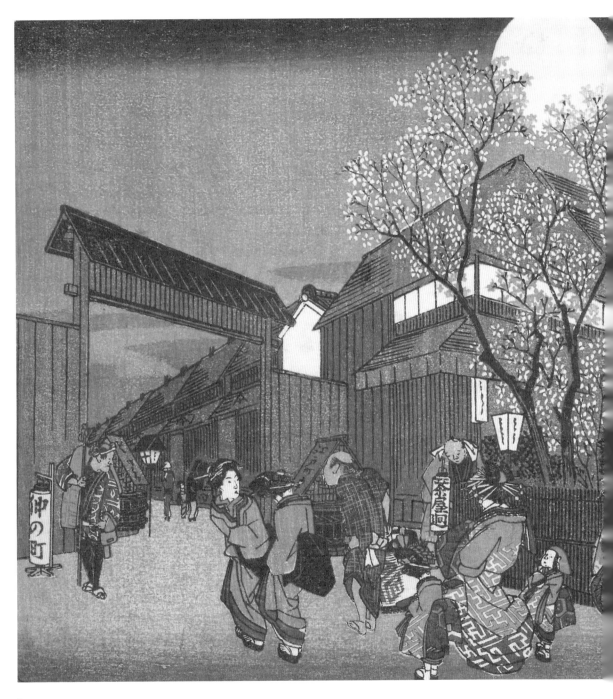

▶*CHECK !*

廣重的特色之一在於擅用各種透視法呈現出自然而真實的空間遠近感，例如本圖正套用了讓風景朝左右兩側消失點延伸的兩點透視法，而在這方面能像他這般熟練的浮世繪師並不多。

▶*CHECK！*

在浮世繪風景畫中有非常多同名的系列，例如《東都名所》、《江戶名所》以及《東海道五十三次》等等。在這種情況下如果是不同繪師即可根據落款判斷，如果作者都是同一人則可仰賴版元（出版商）的印章來判別。

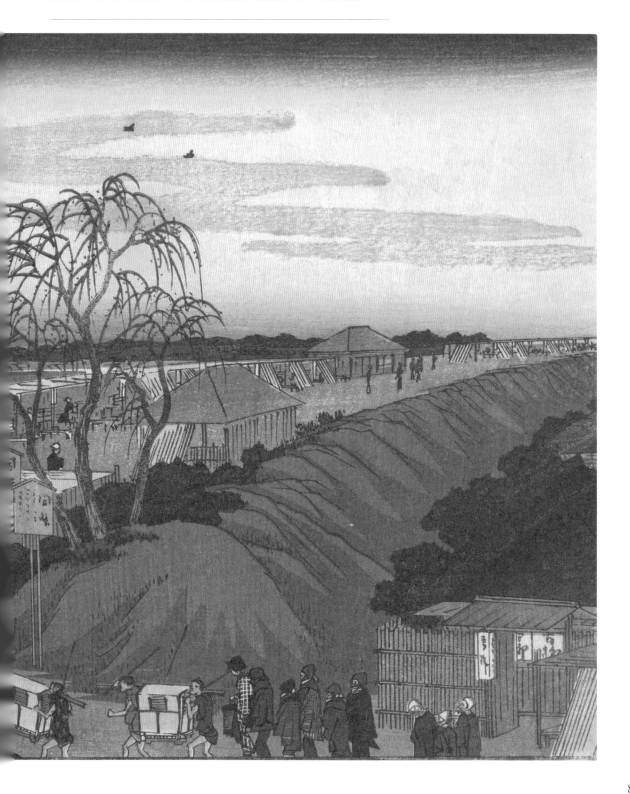

# 40 東都名所
## 新吉原日本堤衣紋坂曙

歌川廣重　橫大判
天保六年（1835）
©The Metropolitan Museum
of Art

這是從通往吉原的衣紋
坂看向日本堤的景色。
日本堤原是防止河川氾
濫的堤防，在吉原遷至
淺草後變成通往吉原的
必經之路。土堤上可見
許多以蘆葦編織成的簡
易茶屋，靠近畫面前方
的柳樹則是知名的「回
頭柳」，據說即將離去
的遊客會在此頻頻回
頭，難捨難分。如今在
吉原原址附近雖然已不
復見往日風情，但依然
能看到柳樹的身影。

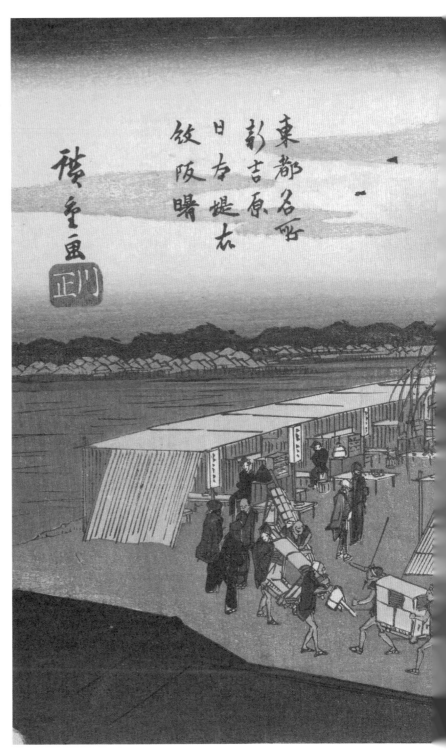

# 41

## 江戶自慢三十六興
## 酉之丁銘物熊手

二代廣重、三代豐國　大判
元治元年（1864）
©National Diet Library

每年十一月的酉日於淺草鷲神社舉辦的「酉之市」是祈求一年好運及商業繁盛的祭典，人們會在此買下緣起熊手（裝飾華麗的竹耙子，從其外型引申為「抓住福氣」）等吉祥物品，如今依然盛況空前。相較於畫面後方排隊的人龍，前方的人物似乎已經滿載而歸，男性一手拿著飾有多福面具的熊手，一手提著象徵出人頭地的芋頭，一旁的女性則拿著添加山椒粉製成的年節糯米點心「切山椒」。

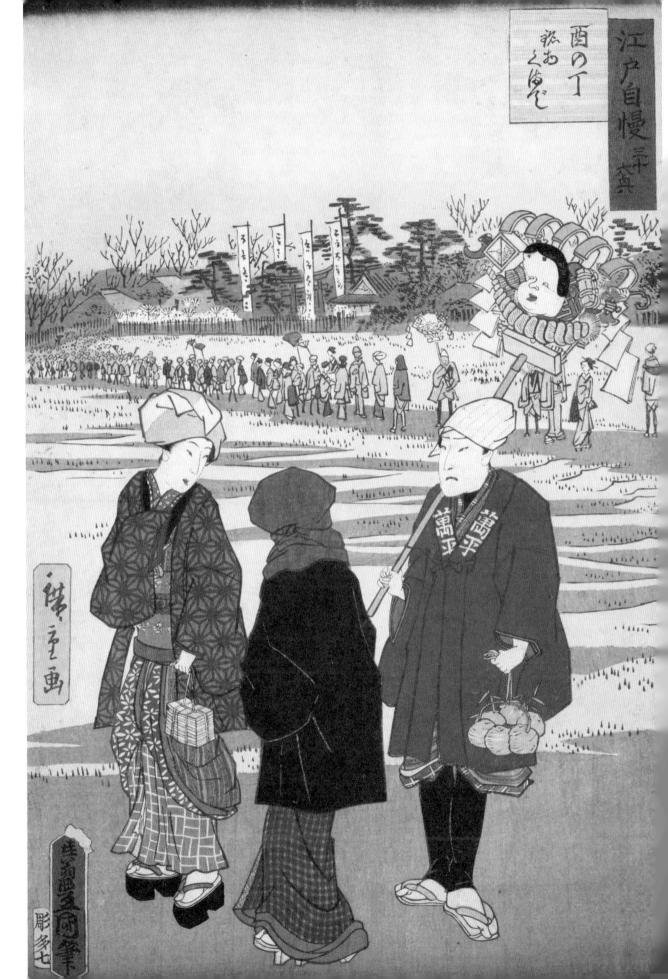

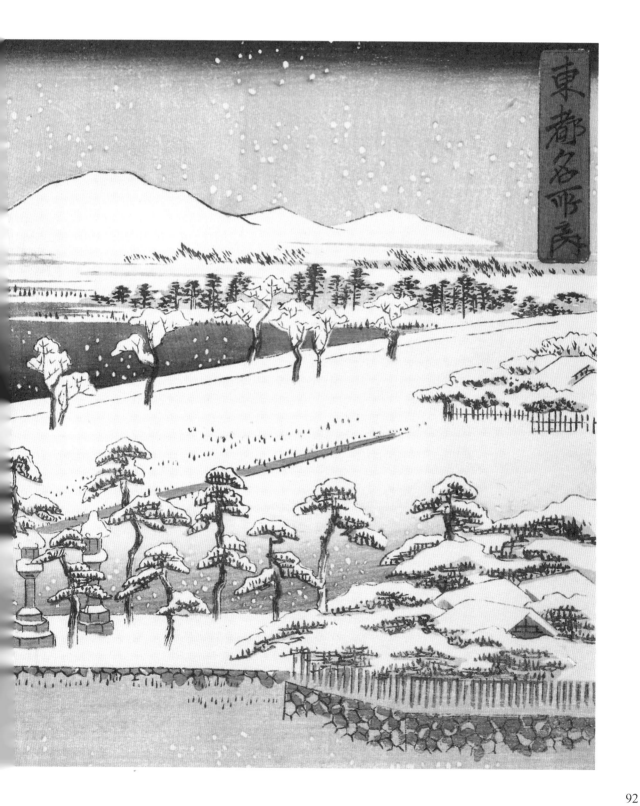

# 42 東都名所之內
# 隅田川八景　三圍暮雪

歌川廣重　橫間判
天保十一～十三年
（1840～42）
©The Art Institute of Chicago

除了隅田堤的櫻花，向
島一帶也座落著許多知
名神社及古剎，參拜客
因此絡繹不絕。三圍稻
荷社便是其中之一，據
說這裡也是創設越後屋
的三井家在江戶的守護
神社。從靠近隅田堤的
石鳥居沿著參道前進，
右側隱約可見的紅色建
築便是本社所在地，由
此乘坐渡船即能抵達位
於對岸的吉原。

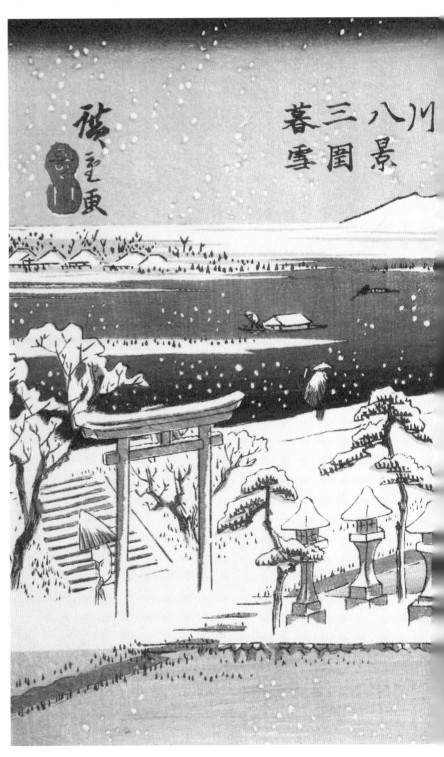

## 43
## 東都三十六景
## 向島花屋敷七草

二代廣重　大判
文久元年（1861）前後
©National Diet Library

位於隅田川東岸的向島自江戶時代以來就是庶民文化的薈萃之地，百花園則是十九世紀初由一位古董商收集日本各種草木花卉打造而成，有著與六義園等大名庭園與眾不同的人文風情。起初以高達三百多棵的梅樹聞名，因此相較於龜戶梅屋敷而有「新梅屋敷」之稱。此處的七草指的是代表秋天的七種草花，每到季節都會吸引許多人慕名前來遊覽鑑賞。

# 44 富士三十六景
# 東都隅田堤

歌川廣重　大判

安政四年（1857）

©National Diet Library

說起江戶後期的賞櫻名勝，除了先前陸續提到的上野、品川御殿山、飛鳥山以及小金井，最受一般庶民喜愛的便是位於向島的隅田堤（墨堤）。從剛上岸的兩位女性身上的木瓜紋圖案可以得知，她們應該是常磐津節（以三味線伴奏的曲藝表演）的藝伎，也許正準備前往向島的宴席演出。在隅田川的對岸除了已蒙上夜色的富士山，還可看到對岸淺草寺氣派的殿堂與五重塔。

# 46 東都三十六景 深川八幡

二代廣重　大判
文久元年（1861）前後
©National Diet Library

深川八幡即富岡八幡宮，在當時堪稱是江戶東部第一大的神社，不僅廣受江戶庶民信仰，佔地亦十分廣大，帶動了周邊一帶的發展。於八月舉行的深川八幡祭也與日枝神社的山王祭、神田明神的神田祭並稱為「江戶三大祭」。畫中前景的鴿子在八幡信仰被視為神的使者，因而受到人們的重視。

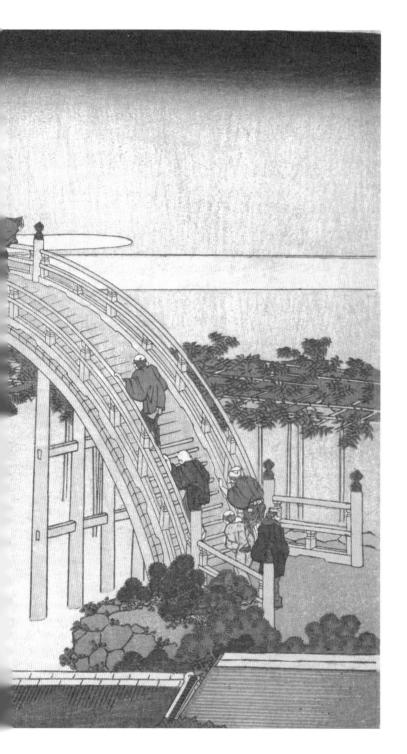

# 48

# 諸國名橋奇覽

# 龜戶天神太鼓橋

葛飾北齋　橫大判
天保四～五年（1833～34）
©The Metropolitan Museum of Art

位於現今東京江東區的龜戶天
神社境內的太鼓橋也是江戶名
勝風景畫最常見的題材之一，
只不過北齋在此以相對誇飾的
手法描繪，不僅太鼓橋的高度
比原本高出將近兩倍，背景也
加以大片的雲彩省略細節，給
人宛如置身仙境的神秘感。儘
管降低了寫實度，卻更加符合
呈現名橋奇觀的繪畫主題。

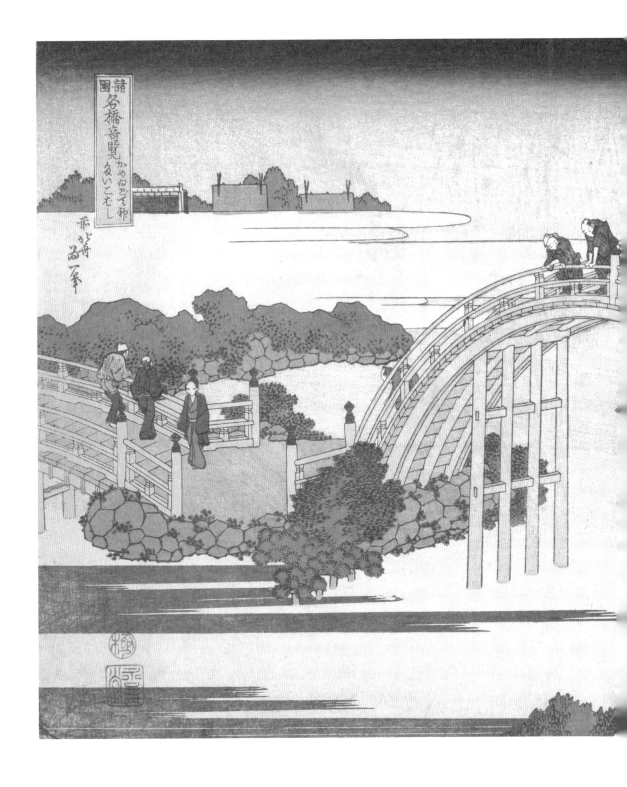

日本東西名所浮世繪百景

# 49

## 武藏百景之內 龜井戶天滿宮

小林清親　大判
明治十七年（1884）
©National Diet Library

除了太鼓橋，龜井戶天滿宮（即龜戶天神社）也是知名的紫藤花景點，如今每到賞花的季節人潮依然絡繹不絕。小孩戴著草帽過橋的身影似乎象徵著新時代的來臨，橋的後方隱約可以看到許多人坐在藤花棚架下欣賞美景。

歌川廣重《名所江戶百景 龜戶天神社境內》© The Art Institute of Chicago

### 浮世小講堂

### 「明治的廣重」——小林清親

小林清親的《武藏百景之內》不論是從系列名、描繪的景點還是構圖來看，都被認為受到歌川廣重《名所江戶百景》很大的影響，且似乎有著致敬的意味。不妨比較看看兩者之間在呈現方式上的異同之處。

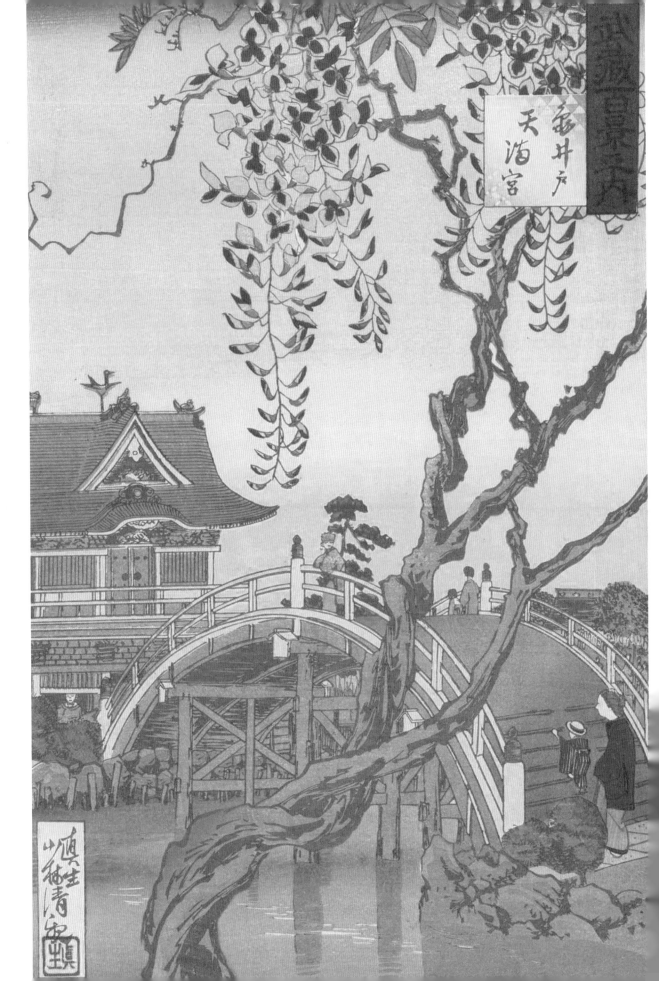

# 50

## 名所江戶百景　龜戶梅屋敷

歌川廣重　大判
安政四年（1857）
©The Art Institute of Chicago

此圖為本系列的代表作之一，紅色的背景與幾乎佔滿畫面的梅樹令人印象深刻。當時梅屋敷的庭院種有許多梅樹，其中又以最前方的這棵「臥龍梅」最為知名，因其姿態宛若龍在地上盤臥一般向四方延展而得稱。此外，據說這裡採下的梅子還會做成梅干，成為遊客必買的伴手禮。

---

**浮世小講堂**

### 梵谷也熱愛的名作②

此為印象派大師梵谷臨摹過的浮世繪作品之一，名為〈梅樹開花〉，只不過改以油畫繪成，色彩對比也更為濃烈。兩側與〈雨中的橋〉同樣加上漢字作為裝飾，左右分別寫著「大黑屋錦木江戶町一丁目」以及「新吉原筆大丁目屋木」。

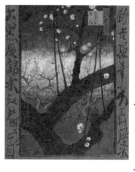

梵谷《梅樹開花》 ©publicdomaing

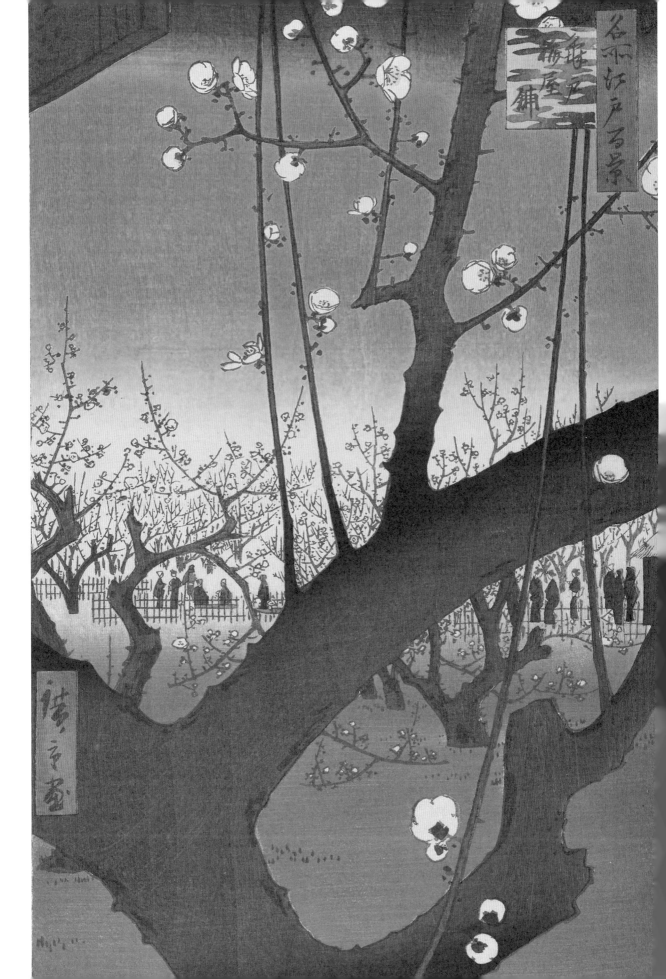

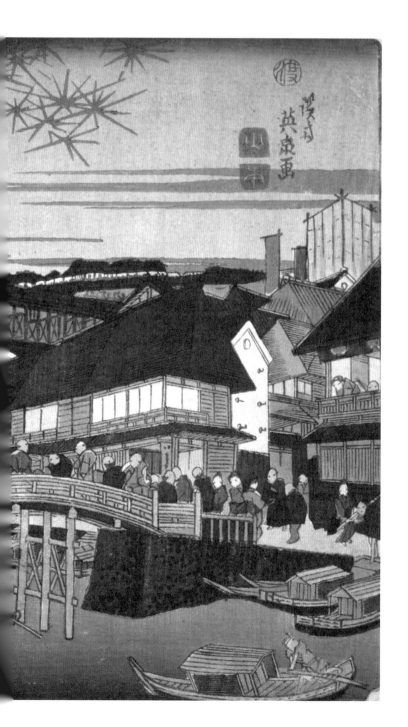

## 51 江戶八景
### 兩國橋夕照

溪齋英泉　橫大判
弘化年間（1843～46）
©National Diet Library

兩國煙火可說是江戶名勝風景
畫最常見的主題之一，只不過
像本圖以柳橋為近景、兩國橋
為遠景的構圖可謂相當嶄新。
對岸可以看到緩慢升起的月亮
以及在空中綻放的煙火，也許
標題的「夕照」是把煙火的光
芒比作了夕陽的餘暉。這幅熱
鬧的景致也依然延續至今，即
每年吸引將近百萬人參與的隅
田川煙火大會。

P.112

# 52 三都涼之圖
東都兩國橋夏景色

歌川貞秀　大判三枚續
安政六年（1859）
©National Diet Library

畫面上可以看到被擠得水洩不通的兩國橋，以及河面上數不盡的納涼船，描繪出當時充滿魄力的景色。左下角寫著雕竹丸的大型屋形船顯然是取自雕版師之名，右側朝空中施放煙火的船上還有小型煙火在綻放；而仔細地在圖上加註地名與店名也可說是貞秀全景圖的特色。

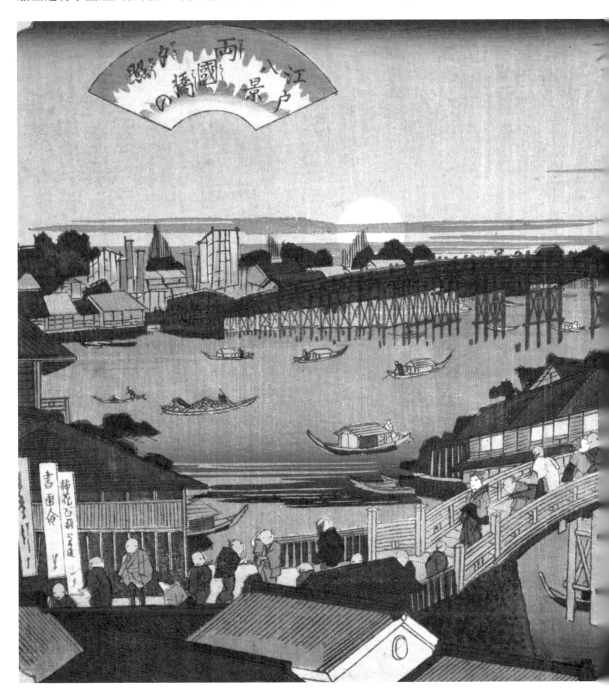

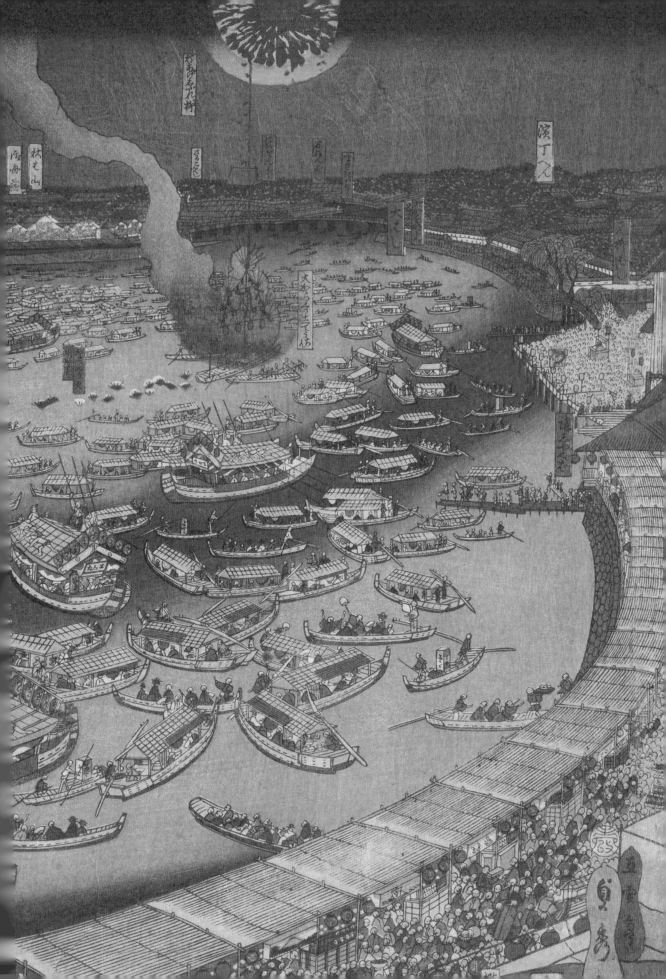

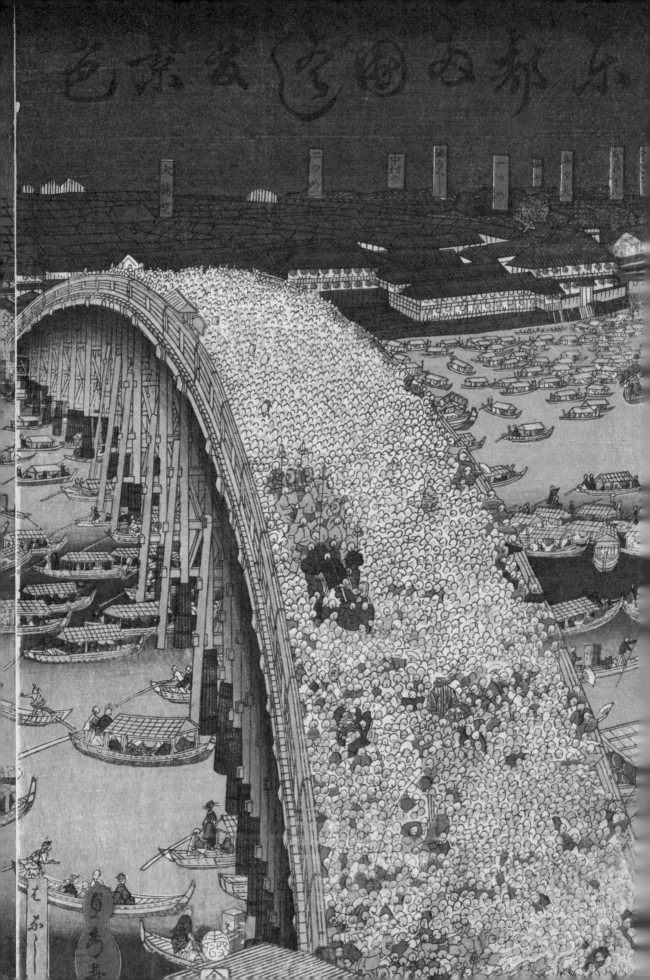

P.113

# 1 三都涼之圖　皇都祇園祭禮四條河原之涼

歌川貞秀
安政六年（1859）大判三枚續
© National Diet Library

提到京都的祭典，非日本三大祭之一的「祇園祭」莫屬。祇園祭的時間長達一整個月，其中的最高潮則是 7 月 17 日舉行的「山鉾巡行」——絢爛華麗的山鉾在街道上遊行的樣子，吸引廣大民眾參與。本作的中央上段是祭典的主角八坂神社，中心則是擠得水洩不通的四條大橋，橋下的四條河原也非常熱鬧，底下則用非常嶄新的手法刻畫了長刀鉾等山鉾的模樣。

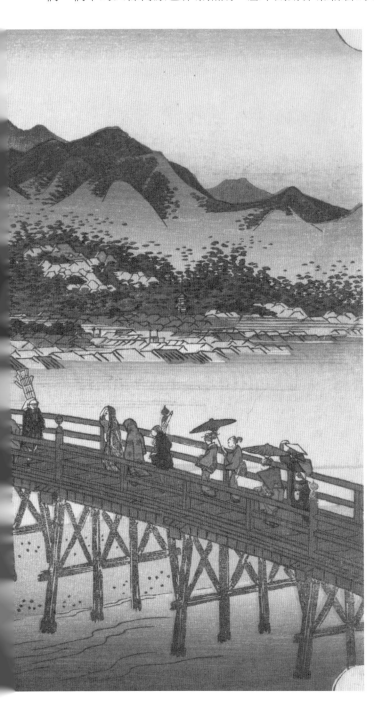

# 2 東海道五拾三次之內　京師　三條大橋

歌川廣重
天保四年（1833）橫大判
©The New York Public Library

始於江戶日本橋的東海道五十三次之旅，在京都的三條大橋迎來終點，而這座架於鴨川上的三條大橋直至今日仍是交通要道。遠景中可以看到連綿的東山三十六峰和聳立於其後的比叡山，山腳下則有清水寺和俗稱八坂塔的法觀寺，京都風情盡收眼底。

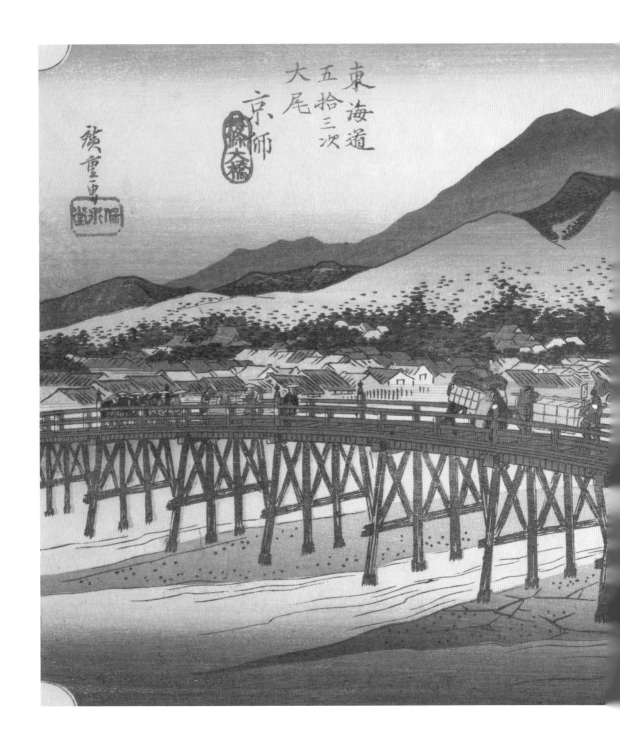

# 3

## 東海道名所風景
## 洛中 三條大橋

歌川芳宗
文久三年（1863）大判
©National Diet Library

本系列又稱作《御上洛東海道》，描寫幕末時期第十四代將軍德川家茂自江戶進京上朝，是睽違二百二十九年的將軍上洛。三條大橋等同於進入京都的玄關，畫中的大文字山正具有點題的效果。此外，有別於一般著重於風景的東海道名所繪，貫穿於每張畫作中的行列隊伍為其一大看點。

---

**浮世小講堂**

**浮世繪大師也有失誤的時候？**

在前頁歌川廣重所繪製的三條大橋中，可以發現橋墩上畫有木紋，但當時三條大橋的橋墩其實是石造的，只要比較其他繪師所畫的三條大橋就能發現事有蹊蹺。從這點可以合理懷疑廣重當初很可能是單憑參考資料或想像進行創作的，並沒有實際到過京都。

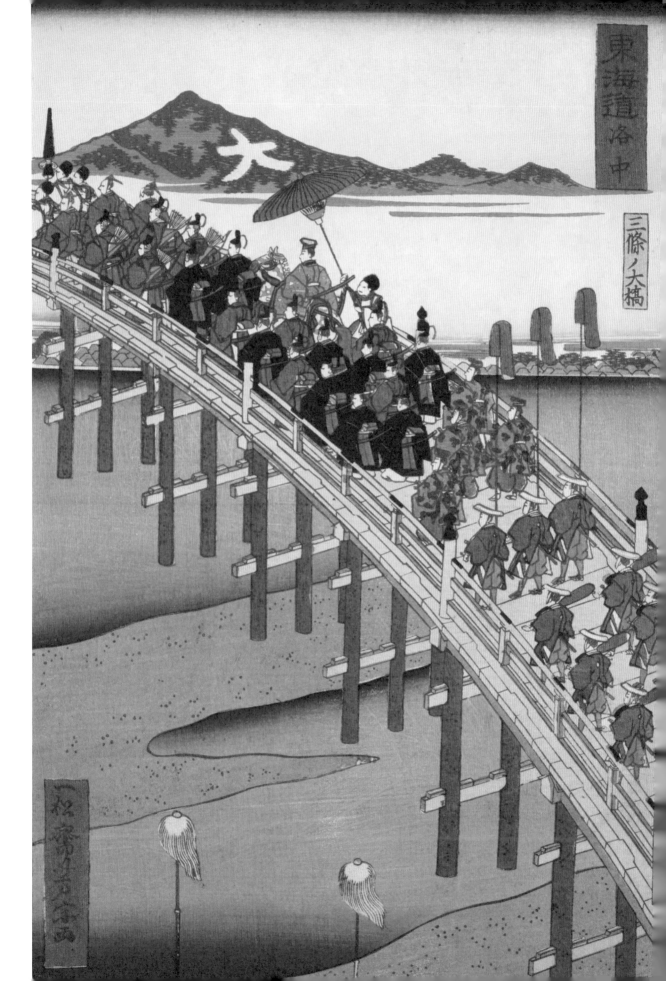

東海道洛中

三條ノ大橋

# 4 京都名所之內
## 四條河原夕涼

歌川廣重
天保五年（1834）前後　橫大判
©The Metropolitan Museum of Art

鴨川上的納涼床是京都最具代表性的夏日風景之一，這樣的消暑風俗據說起源於戰國時代。畫面前景描繪了在河畔品嚐美食、飲酒作樂的男女，沙洲上除了一組接著一組的川床外，還有上演戲劇的芝居小屋等娛樂設施，以及通往對岸茶屋的便橋，好不熱鬧。

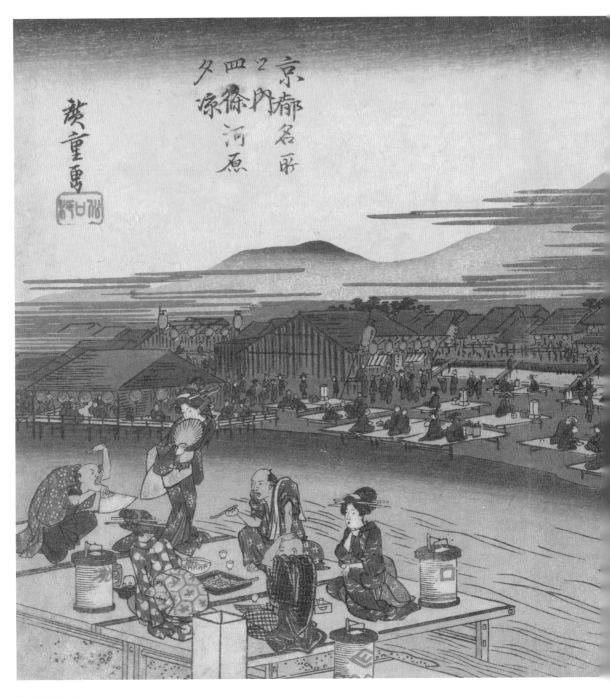

京都名所之内
四條河原夕涼

廣重畫

▶*CHECK !*

本作藏有 P.76 提及的歌川廣重標誌，大家找到了嗎？

*6*

都名所之內
三十三間堂後堂之圖

長谷川貞信
安政元年（1854）中判
©National Diet Library

三十三間堂正式名稱為「蓮華
王院本堂」，因正殿是由立柱隔
成 33 個空間而得名，其中以中
央的千手觀世音菩薩坐像（國
寶）為中心，供奉著 1001 座觀
音像。所謂的「後堂」其實就
是本堂的南面，長谷川貞信運
用透視法表現出全長 120 公尺
的視覺震撼，也忠實地刻畫出
入母屋造（歇山頂）的屋頂樣
式，手法相當扎實。

# 7 京都名所之內
## 嶋原出口之柳

歌川廣重
天保五年（1834）前後　橫大判
©The Metropolitan Museum of Art

京都的島原位於現在的下京區西新屋敷，在江戶時代與江戶的吉原同為幕府公認的花街。當時島原為防止遊女逃跑，四周被圍牆包圍，而畫中的島原大門是整個遊廓唯一的出入口，一旁種植的柳樹稱為「出口之柳」，據說吉原著名的「回頭柳」其實是仿效島原種植的。現在島原大門的遺構仍能見到這棵柳樹及消防用的天水桶，角屋及輪違屋也留下了花街的昔日風情。

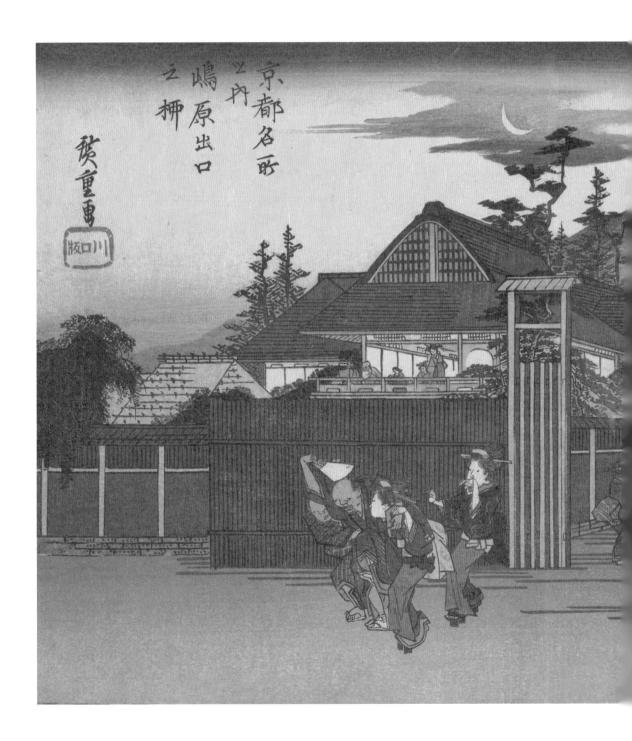

# 8
# 北野天滿宮境內
## 都名所之內

長谷川貞信
安政元年（1854）中判
©National Diet Library

天滿宮是祭祀學問之神菅原道真的神社，其中京都的北野天滿宮是與福岡的太宰府天滿宮並稱的總本社。北野天滿宮也是著名的賞梅景點，每年二月會舉辦梅花祭。畫中的石燈籠、三光門和掛著大繪馬的繪馬所的樣貌幾乎都與今日無異，不過現在繪馬所的位置已移至三光門南側，據說是受到明治維新神佛分離政策的影響。

## 9

京都名所之內

祇園社雪中

歌川廣重
天保五年（1834）前後　橫大判
©The Metropolitan Museum of Art

八坂神社是京都代表性的神社之一，舊稱為「祇園社」、「祇園感神院」，明治初年因神佛分離政策而改為現名。說到八坂神社，一般會想到那座位在四條通盡頭、朱紅色的西樓門，但其實面向下河原通的南樓門才是正門，而畫中這座石造的大鳥居正是入口，上面可以看到「感神院」的題字。畫面中央的女性很可能是附近茶屋的藝妓。色彩表現上，主要以墨色的濃淡來表現雪景，再以石材的水藍色、和服的色彩點綴，增添畫面的豐富度。

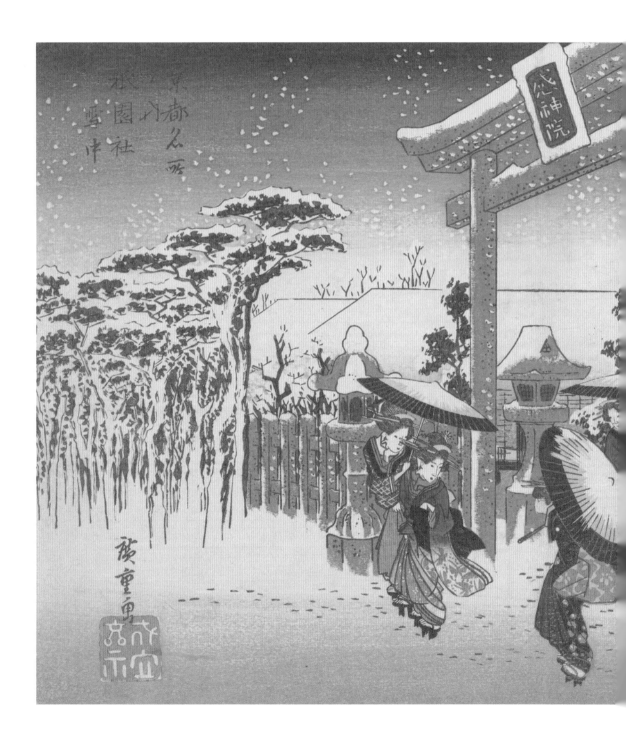

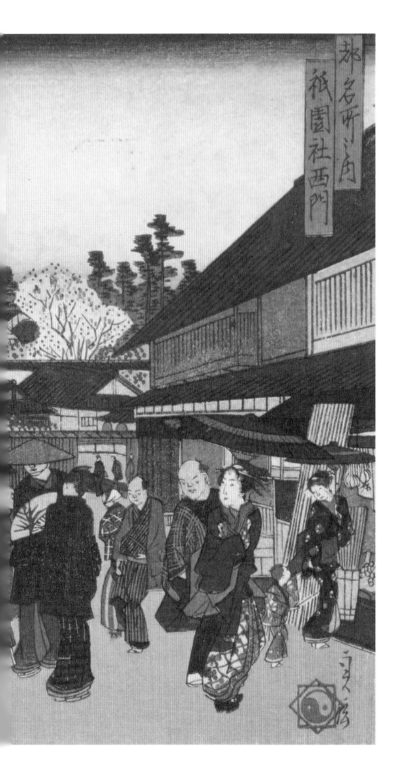

# 10
## 祇園社西門
### 都名所之內

長谷川貞信
安政元年（1854）中判
©National Diet Library

八坂神社的西樓門在今日已成為象徵性的存在，這座樓門在大正時期曾因京都市電的開通，隨著四條通的拓寬而往內遷移，並加蓋了兩側的翼廊，成為今日的面貌。因此畫中的樓門和今日所見的稍有不同，不過仔細觀察可以發現樓門兩旁有別於一般寺廟的仁王像，供奉的是平安時代貴族的護衛「隨身」，這點也被忠實地刻畫在浮世繪中。另外祇園的七味粉老舖「原了郭」的暖簾也出現在畫面中，呈現出四條通熱鬧的景象。

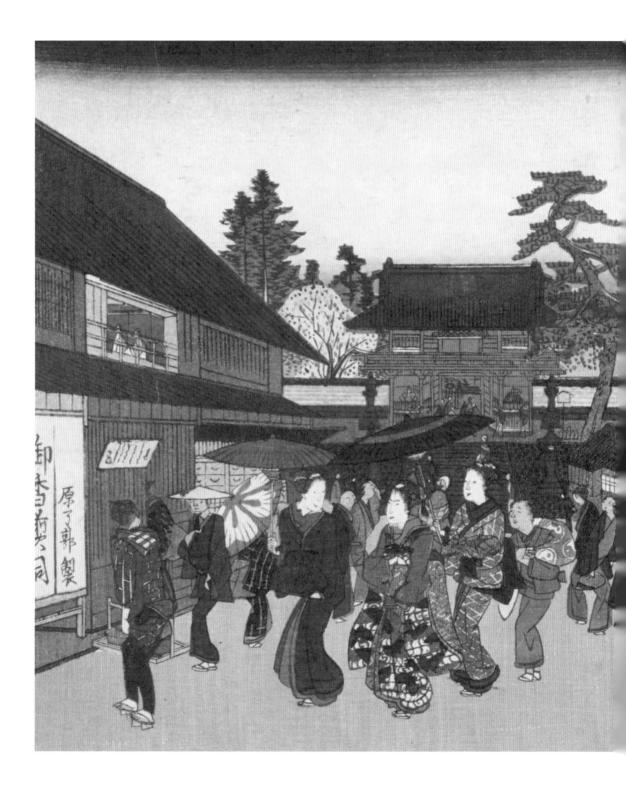

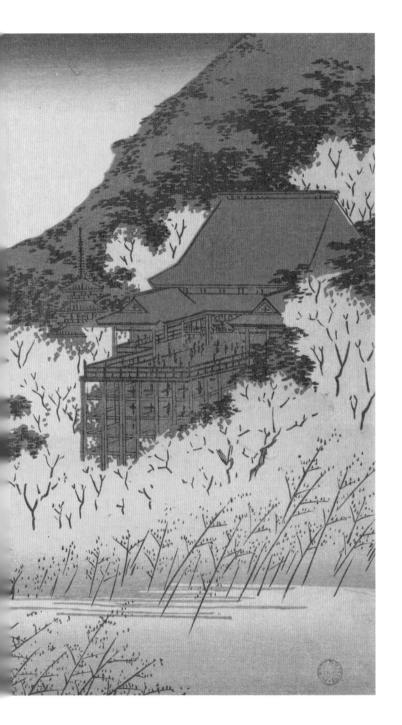

## 11 京都名所之內 清水

歌川廣重
天保五年（1834）橫大判
©The Metropolitan Museum of Art

盛開的櫻花包圍著京都的代表性景點——音羽山清水寺，與畫面另一端在料亭中遠眺美景的人們，形成對角線的構圖。其中櫻花的淡粉色和天空的黃色使用了暈色的技法，營造出春光和煦的氣氛。與下頁收錄的作品一同參照可以發現，以清水寺為題的浮世繪，幾乎都不約而同地搭配盛開的櫻花呈現，可見當時清水寺已是著名的賞櫻勝地。

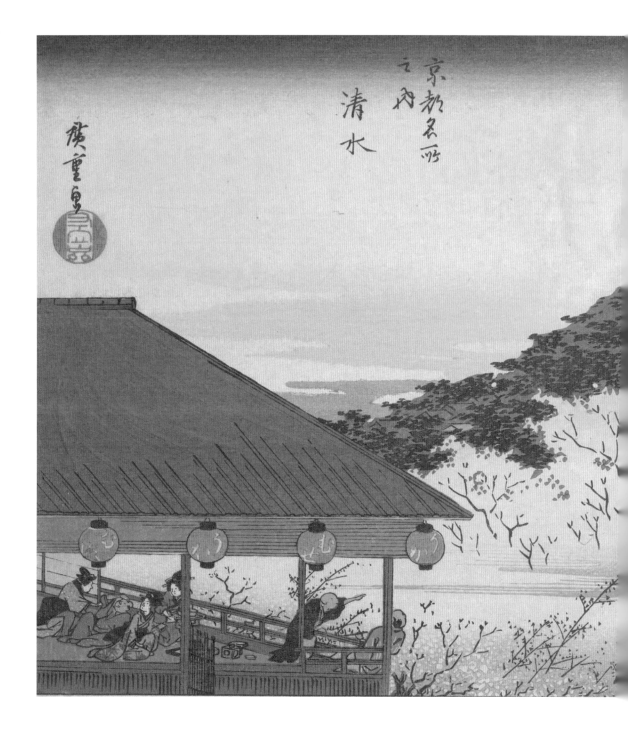

*12*

東海道名所風景
京清水寺

二代歌川廣重
文久三年（1863） 大判
©National Diet Library

本作使用仰望的角度刻劃清水寺廣為人知的清水舞台，讓舞台顯得魄力十足，其懸空於音羽山懸崖而建的木造結構也清楚可見，整個舞台高約十三公尺，相當於四層樓高，參拜需爬上一段長長的石階。

▶*CHECK !*

對照 P.70 的〈上野清水堂不忍池〉或許會有構圖似曾相識的感覺？模仿京都清水寺建造的上野清水堂，沒想到換到歌川一門的浮世繪上竟反了過來呢。

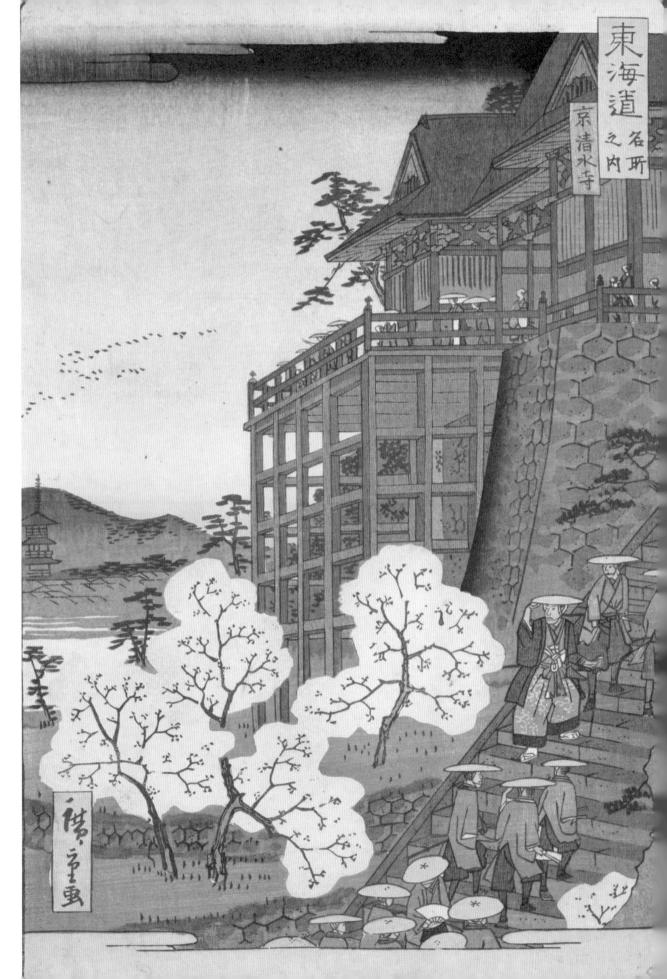

# 13 京坂名所圖繪
京都西大谷目鏡橋之圖

野村芳國
明治十八年（1885） 橫大判
©National Diet Library

位於五條坂的大谷本廟，別名「西大谷」。進到大門以前會通過一座以花崗岩砌成的石橋「圓通橋」，因拱形的橋身倒映在水面就成了眼鏡的形狀，所以過去又稱為「目鏡橋」。在本幅作品中也特別將水中的倒影畫了出來，而夏天池水中綻放的紅白蓮花也是其迷人之處。清水寺一帶的山麓，除了風光明媚之外，在平安時代其實是稱為「鳥邊野」的風葬之地，因此大谷本廟也是京都代表性的墓地，知名小說家司馬遼太郎也長眠於此。

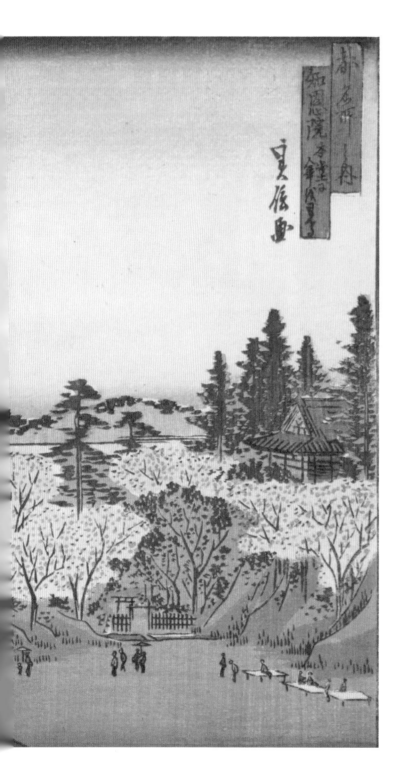

14
都名所之內
知恩院本堂之傘見

長谷川貞信
安政元年（1854）中判
©National Diet Library

位處華頂山山麓的知恩院是淨土宗的總本山，以雄偉的三門廣為人知，此外同為國寶的御影堂也是相當壯觀的瓦葺建築。本作特別用心雕琢御影堂屋簷下的木結構，廣而深的簷面使用三段式的斗栱組（日文稱「三手先」），造型充滿力度。不過畫中最重要的是屋簷下的那支被稱為「知恩院七不可思議」之一的「忘傘」，傳說是工匠左甚五郎為驅魔而置於屋簷下的。而這支傘因歲月的摧殘如今幾乎只剩下傘骨，並且以鐵網保護著，不過人們抬頭端詳的模樣倒是一如往昔。

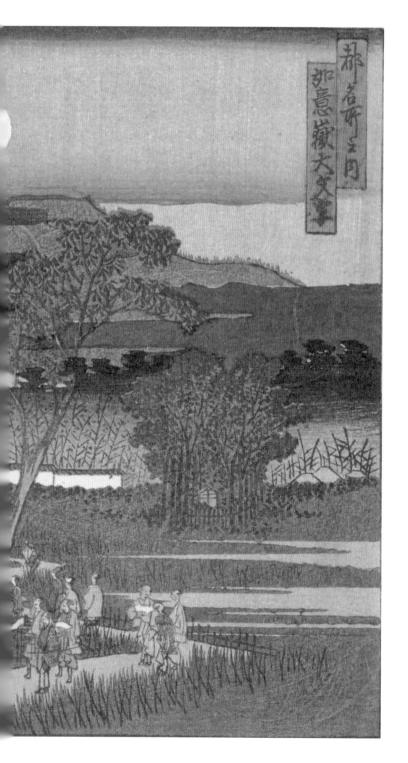

# 15 都名所之內 如意嶽大文字

長谷川貞信
安政元年（1854）中判
©National Diet Library

每逢8月16日，京都盆地周圍的五座山頭上會用火焰描繪出「大」、「妙」、「法」的文字及鳥居與船形，將京都的夜空照得通紅，這是將盂蘭盆節迎來的祖靈送回淨土的佛教儀式，稱為「五山送火」。五山中最知名的就是大文字山（如意岳）的「大」字，用木頭組成基座後再插上火把燃燒，一個筆劃長百公尺，相當壯觀。而三條、四條一帶的鴨川沿岸是欣賞大文字的最佳位置。

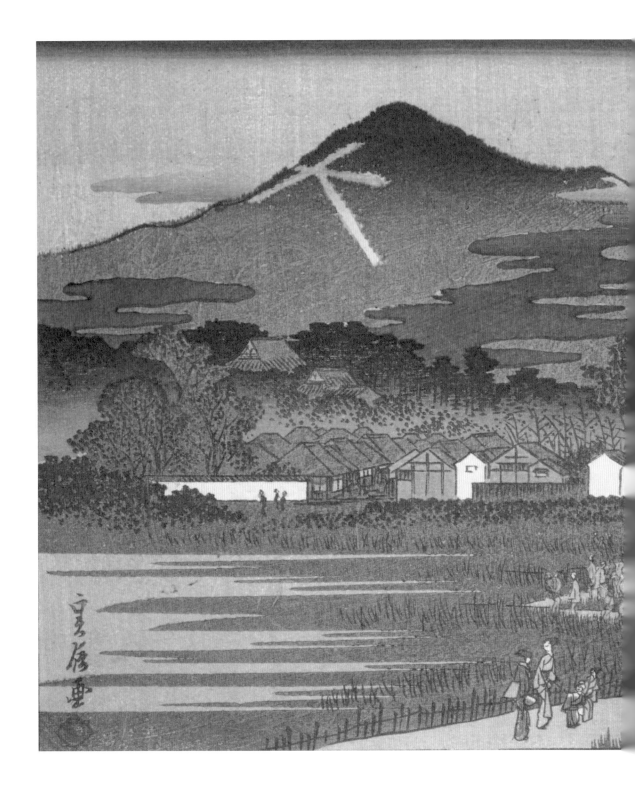

# 17

## 東海道名所風景
## 下加茂

河鍋曉齋
文久三年（1863）大判
©National Diet Library

「賀茂競馬」是上賀茂神社（賀茂別雷神社）所舉辦的儀式，可追溯到平安時代的寬治七年（一〇九三），是少數保存至今的古老競馬祭事。現在作為「葵祭」的前儀，每年五月五日都會在神社內進行賽馬儀式，騎手分為左右兩邊，左方穿著朱紅色的「打毬樂」裝束，右方則穿著茶褐色或綠色的「狛鉾」裝束，雙方同時乘馬朝神社前進。本作忠實地刻畫了騎手的舞樂裝束，將落馬的畫面呈現地生動又有趣。

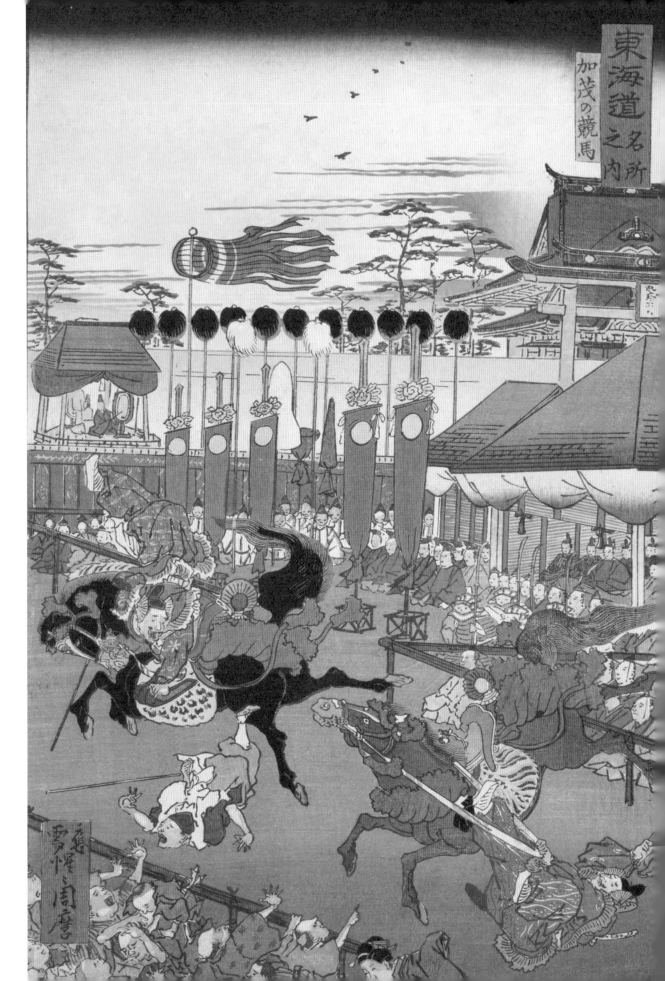

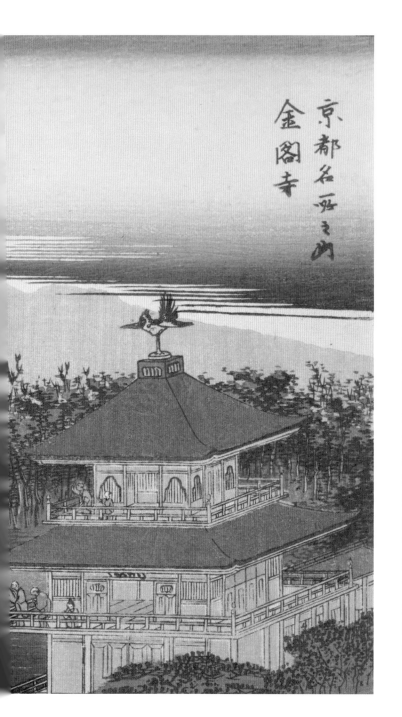

京都名所之内

金閣寺

## 18 京都名所之內 金閣寺

歌川廣重
天保五年（1834）前後　橫大判
©National Diet Library

金閣寺的正式名稱為鹿苑寺，
屬臨濟宗相國寺派，因其舍利
殿的外牆以金箔裝飾、金碧輝
煌，故俗稱「金閣寺」。金閣寺
前有以鏡湖池為中心的庭園，
據說池中以葦原島為首的奇岩
怪石象徵了佛教思想中的「九
山八海」，用以展現極樂淨土的
世界。廣重在本作中將華麗的
金閣寺置於右下角，與遠方的
衣笠山對望，再加上中央廣大
的池面，達到畫面上的調和。

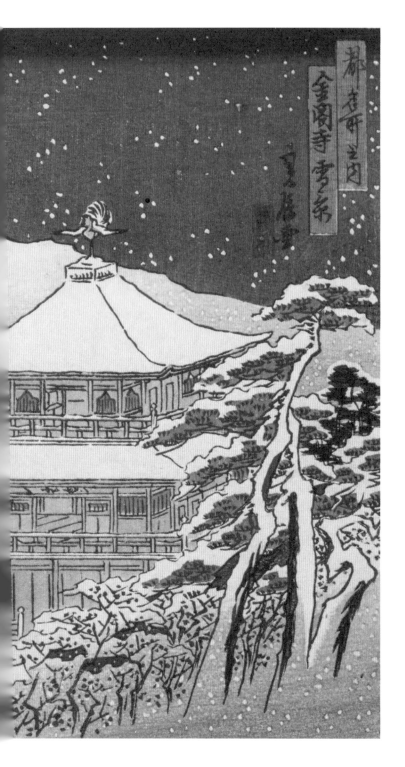

# 19 都名所之內 金閣寺雪景

長谷川貞信
安政元年（1854）中判
©National Diet Library

本作描寫了冬季被白雪覆蓋的金閣寺景色，如此夢幻的景象就像上了妝一樣，成了所謂「雪化粧」的金閣寺。常有人說長谷川貞信的風景畫受到歌川廣重很深的影響，實際上《都名所之內》確實有不少與廣重的《京都名所之內》構圖類似的作品，這幅金閣寺即是其中的一例，不妨與前頁收錄的作品兩相比較看看。除此之外，據說貞信生性不喜外出，當時的出版商為了讓他完成這套《都名所之內》，還特地用駕籠（轎子）載著他外出寫生，才催生出我們眼前的作品。

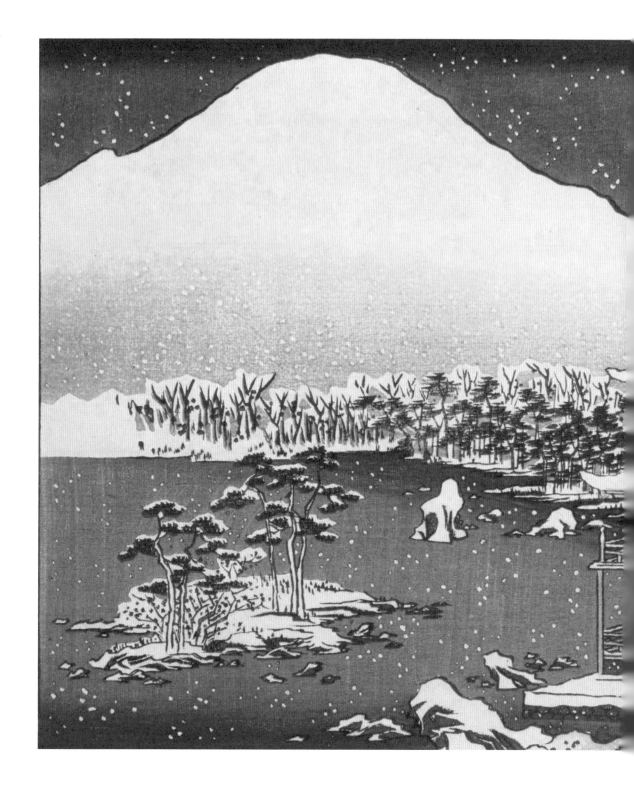

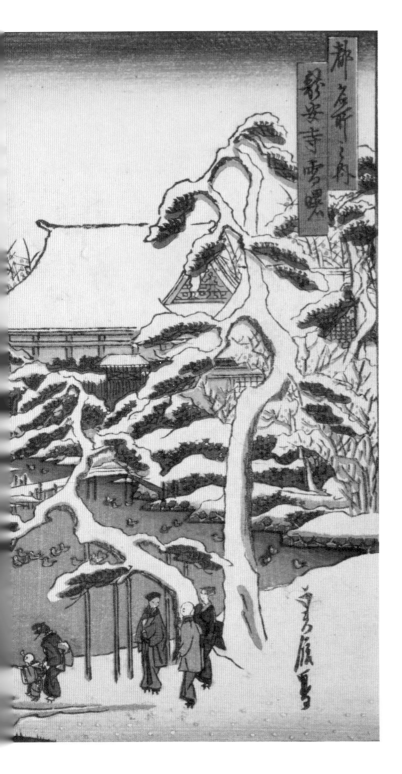

# 20
# 都名所之內
# 龍安寺雪曙

長谷川貞信
安政元年（1854）中判
©National Diet Library

坐落於衣笠山山麓的龍安寺在今日以枯山水的石庭為人所知，但其實在江戶人眼中，龍安寺的鏡容池是更吸引人的觀光名勝，每到冬季，就會有鴛鴦飛來池中過冬，本作中正刻畫了這番景色，而池畔的建築物為大珠院，小島上的石塔相傳為真田幸村之墓。今日滿池鴛鴦的景色雖已不復見，但水鳥與四季草花依舊令人神往。

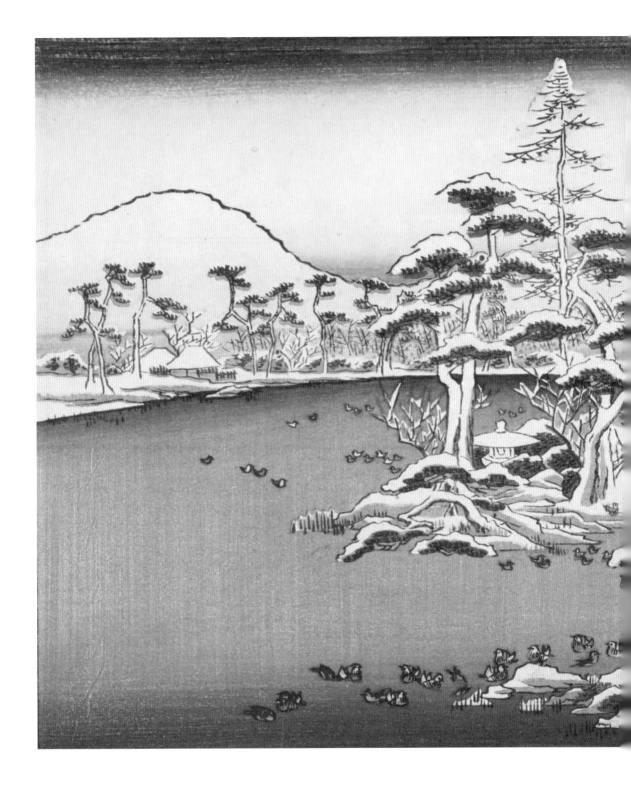

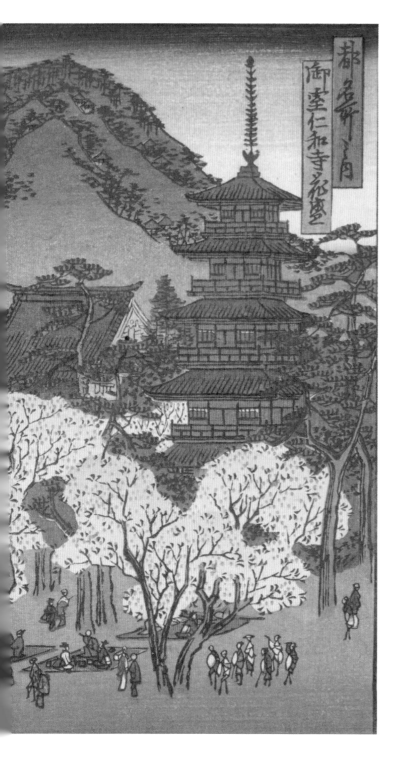

# 21
# 御室仁和寺花盛
# 都名所之內

長谷川貞信
安政元年（1854）中判
©National Diet Library

仁和寺為為真言宗御室派總本山，因與皇室因緣深厚，故有「御室御所」的別稱。寺內有不少建築是自京都御所移建的，其中最具代表性的就是被列為國寶的金堂。除此之外，就如同畫中刻劃的熱鬧賞櫻盛況，仁和寺也以「御室櫻」聞名，名列「日本櫻名所100選」，其特徵是枝幹比一般櫻樹低矮，且開花遲，有京都春天最後的賞櫻地之稱。

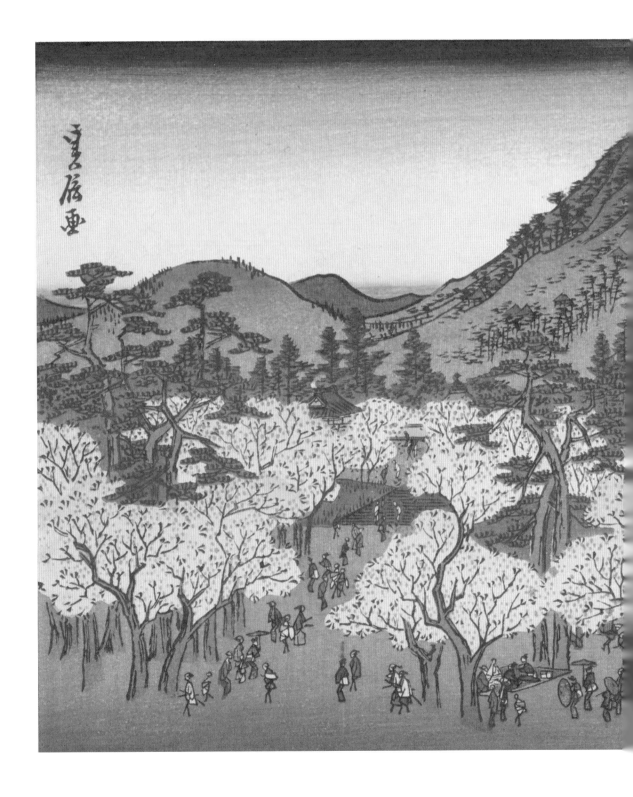

京都名所之内
嵐山桜花

P.154 ◥

## 22 京都名所之內 嵐山滿花

歌川廣重
天保五年（1834）前後　橫大判
©The Metropolitan Museum of Art

嵐山位於京都西郊，自平安時代以來就是王公貴族遊山玩水的首選，也是賞櫻勝地。本作描寫蜿蜒於嵐山山麓的大堰川與沿岸飄散如吹雪的櫻花，往右上傾斜的構圖讓駛於川面的竹筏多了一分動感，而一縷炊煙更添雅趣。關於河面的暈色手法，據說中央留白、對比鮮明的畫作是較接近初摺的版本，可見浮世繪這樣透過分工合作完成的作品不能光靠繪師一人，背後還需要雕師（木版雕刻師）和摺師（刷版師）的支持才成立。

## 23 六十余州名所圖會 嵐山渡月橋

歌川廣重
嘉永六年（1853）大判
© The New York Public Library

《六十余州名所圖會》是廣重晚年的作品，本系列作有別於早期主流的橫幅名所繪，以直幅構圖描繪日本各地名勝。而本作正是系列作的第一號作品，用色和細節都格外講究，將開滿櫻花的嵐山、桂川上的渡月橋和通往法輪寺的街道都濃縮在一張畫中，仔細一看還能發現山腰上有一座名為戶無瀨的瀑布，加上槍霞、一文字暈等技法讓畫面更加豐富。

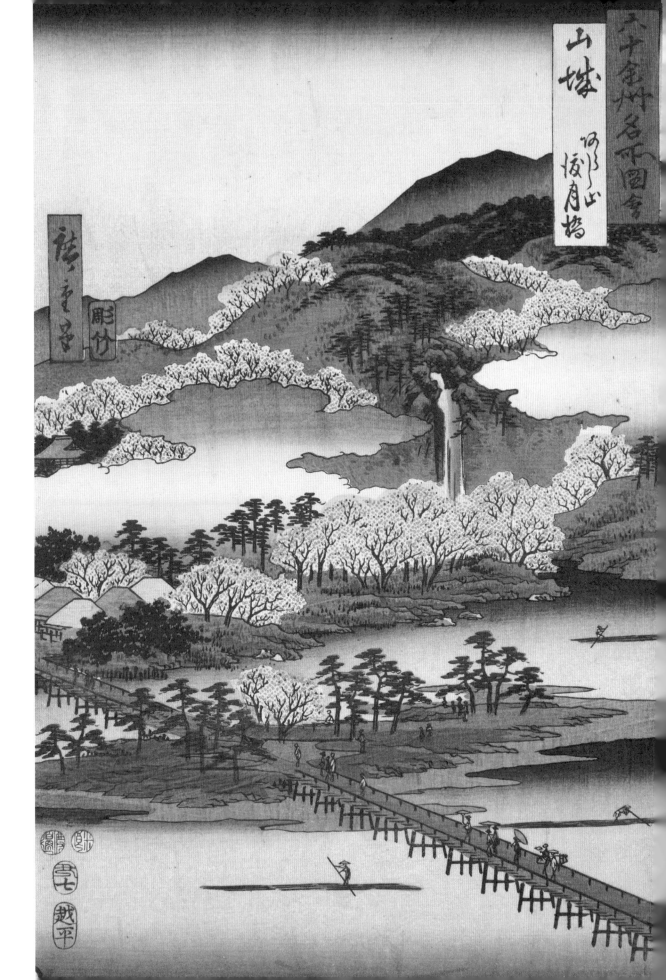

葛飾北齋
天保四～五年間（1833～34）
橫大判
©The Metropolitan Museum of Art

《諸國名橋奇覽》是北齋以日本
全國珍稀的名橋為主題創作的
系列作，而本作以嵐山的渡月
橋為題，透過俯瞰的角度將構
圖二分為近景的渡月橋和遠景
的嵐山。河堤上盛開的櫻樹與
松樹的綠交錯，呈現絕妙的對
比，就連划船的船伕都被如此
美景吸引。值得一提的是題名
「吐月橋」與今日慣用的「渡月
橋」不同，雖然不知在江戶時
代是否兩者通用，但倒也蠻引
人遐思的。

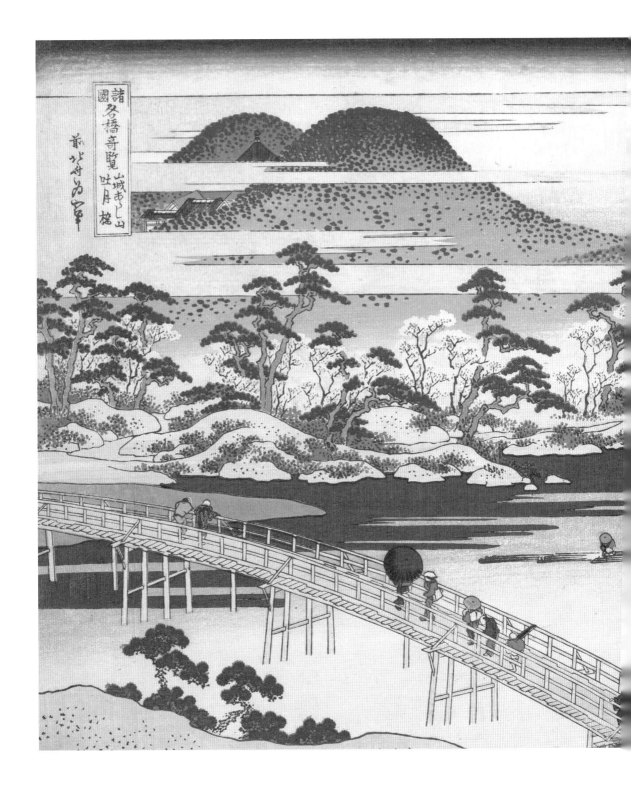

# 25

## 諸國名所百景
## 京都東福寺通天橋

二代歌川廣重
安政六年（1859）大判
©Library of Congress

東福寺位於京都市東山區的東南端，坐落於東山三十六峰之一的月輪山山麓，境內除了有不少免於應仁之亂戰火的珍貴文化財產，更以賞楓勝地聞名。其中，連接本堂與開山堂的通天橋更是欣賞美景的絕佳位置，二代廣重以俯瞰視角描繪出通天橋被紅葉包圍的景象，滿山滿野一片火紅，並以洗玉澗溪谷的景觀點綴，富有層次。

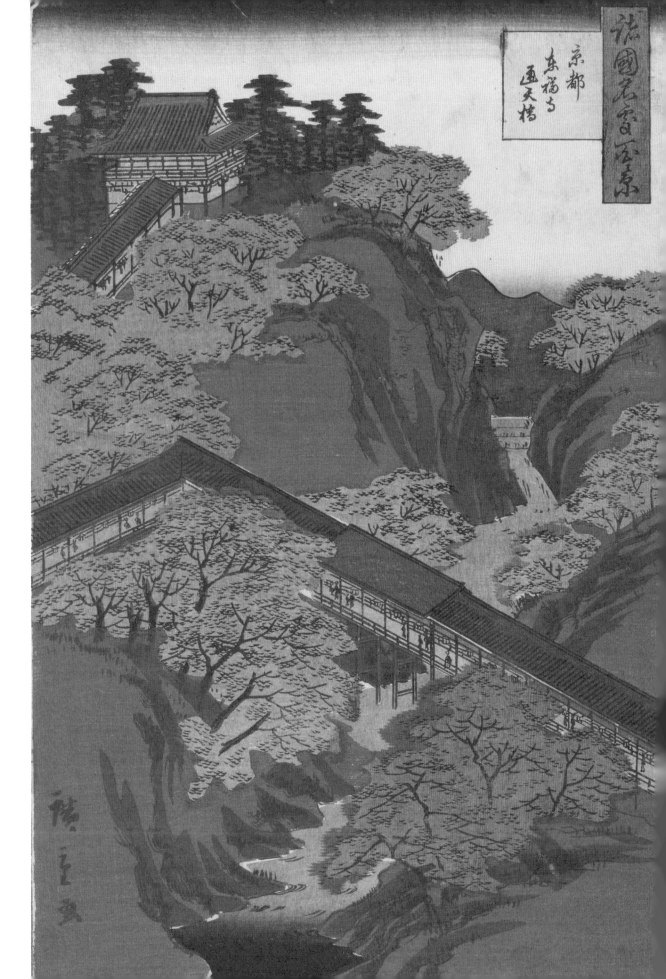

京都
東福寺
通天橋

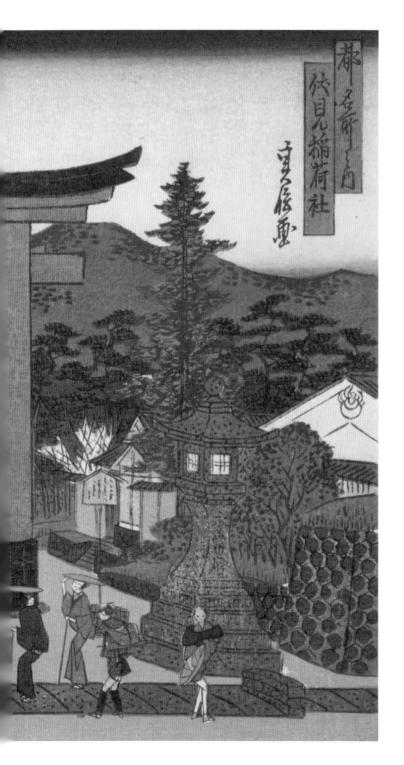

# 26
# 都名所之內
# 伏見稻荷社

長谷川貞信
安政元年（1854）中判
©National Diet Library

提到「朱紅色的鳥居」，大概都會很自然地聯想到「稻荷神社」，還有伏見稻荷神社的「千本鳥居」。除了壯觀的千本島居外，前往伏見稻荷神社參拜時穿過二之鳥居後，樓門映入眼簾的畫面也讓人印象深刻，參拜人潮絡繹不絕，這景象倒是從江戶時代至今都不曾改變的。

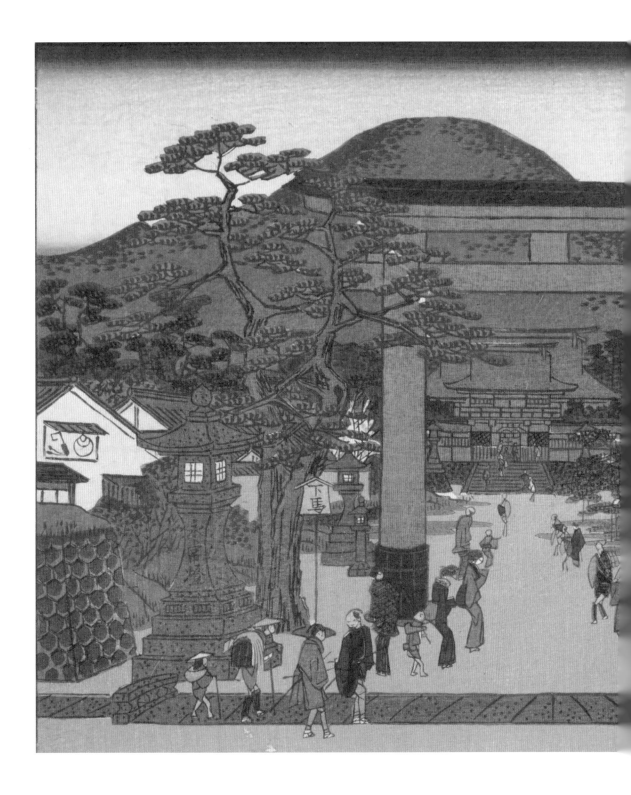

# 27

## 東海道名所風景
## 石清水

二代歌川廣重
文久三年（1863）大判
©National Diet Library

本作描寫文久三年四月十一日，孝明天皇繼賀茂社行幸後前往石清水八幡宮行幸的情景，這次的行幸除宗教儀式外，更具有朝廷主導幕府宣示攘夷的政治意涵，畫面左側正是天皇所乘坐的鳳輦。由於德川家茂上洛後的行程並非事前所能掌握的，因此這幅錦繪應是在獲得消息後才火速製作出版的，別具新聞報導價值。

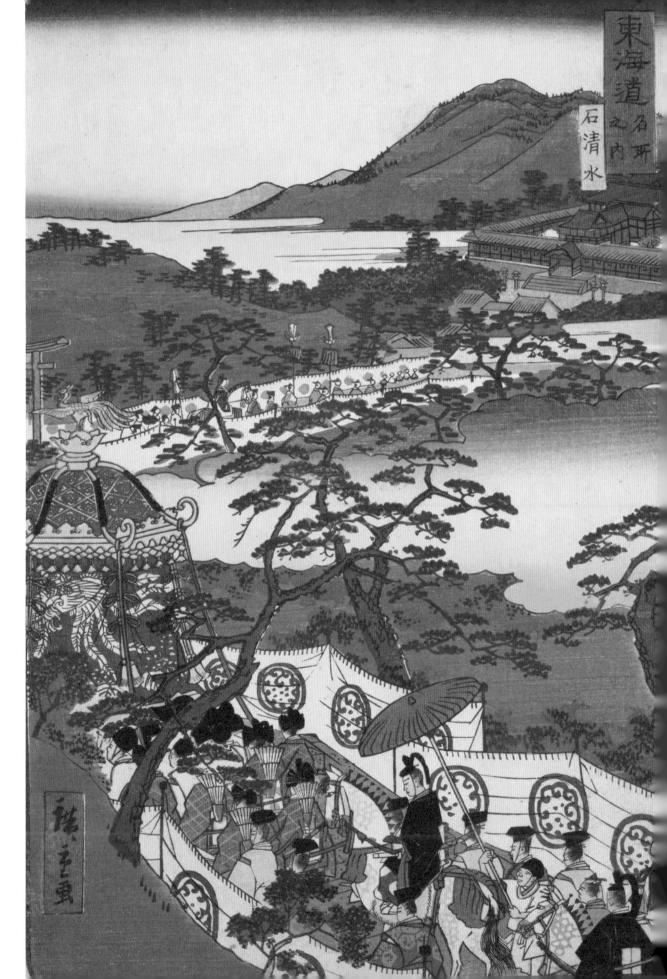

東海道名所之内　石清水

## 29 諸國六玉川
## 山城井出

歌川廣重
安政四年（1857） 大判
©The Art Institute of Chicago

京都井手町的玉川，以「六玉川」之一為人所知，自古以來就常成為古典文學或和歌的題材，在現代也被獲選為「平成名水百選」，是歷久不衰的賞花名勝。本作右上角的字句出自《新古今和歌集》中藤原俊成的和歌，詠嘆在此暫歇讓馬匹飲水，花露使玉川更添甜美。

酒井鶯蒲 《六玉川繪卷》（部分）
©The Metropolitan Museum of Art

▶*CHECK !*

廣重筆下的《諸國六玉川》系列，構圖與同時代畫家酒井鶯蒲的作品《六玉川繪卷》不謀而合，耐人玩味。

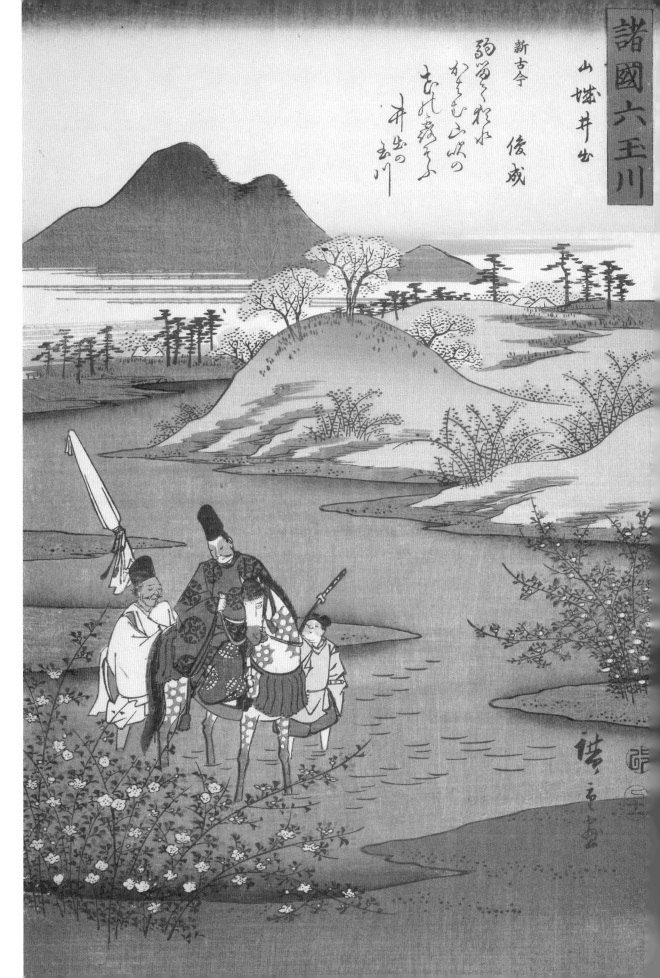

諸國六玉川

山城井出

新古今　俊成

駒とめてなほ水かはむ山吹の
花の露そふ井出の玉川

## 30 京都名所之內 淀川

歌川廣重
天保五年（1834）前後　大判
©The Metropolitan Museum of Art

淀川是桂川、木津川和宇治川三川匯流後的下游，位於京都和大阪的交界。在江戶時代是連結京阪的重要水路，從伏見到大阪的八軒屋大約 45 公里，順流航行約 6 小時，逆流則要花上 12 小時，各類船舶幾乎是不分晝夜地在淀川上運行。這幅作品正呈現了夜間划船載客的情景，客船旁有一艘叫賣食物的小舟，日文俗稱「煮賣船」，滿足飢腸轆轆的旅人。高掛夜空的明月和飛鳥富含廣重的情趣。

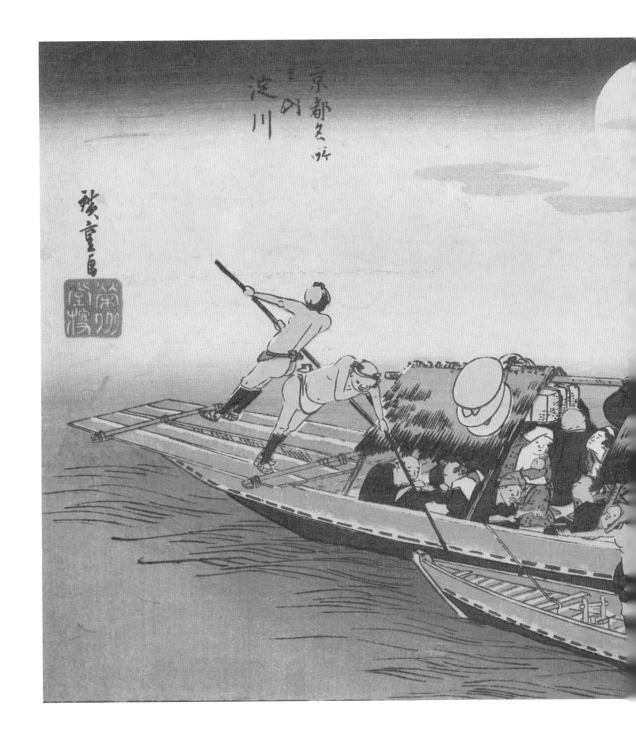

# 31

## 雪月花

### 淀川

葛飾北齋
天保三年（1832）前後　大判
©The Metropolitan Museum of Art

有別於廣重聚焦於客船上，北齋在本作中以俯瞰的視角呈現交通繁忙的河道，畫面右側的淀城也相當搶眼。淀城的位置在現今京都市伏見區西南，建於宇治川、桂川匯流的沙洲上，是座四面環水的水城，並以優美的水車聞名。現今的淀城雖只剩下石垣和天守台供人追憶，不過一出淀車站就能看到一座重現的水車，足見其代表性。

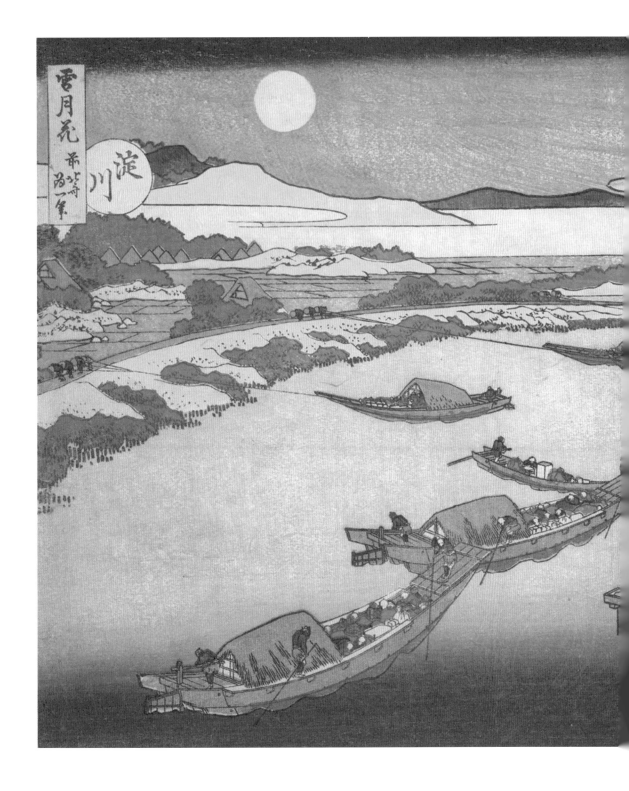

# 32 八軒屋著船之圖
浪花名所圖會

歌川廣重
天保五年（1834） 橫大判
©National Diet Library

八軒屋位於天滿橋的南岸，是連結京阪的重要渡船口，而江戶時代的旅行記《東海道中膝栗毛》將此處描述為「造訪大阪第一個上陸的地方」，同時也是熊野街道的起點，過去有八間旅宿在此，因而得名「八軒屋」。本作描繪了渡船口熱鬧的模樣，有扛貨上岸的勞役或旅人，還有前來招攬生意的女子，而結束航程的船伕終於可以喘口氣，或躺或用餐，非常生動。

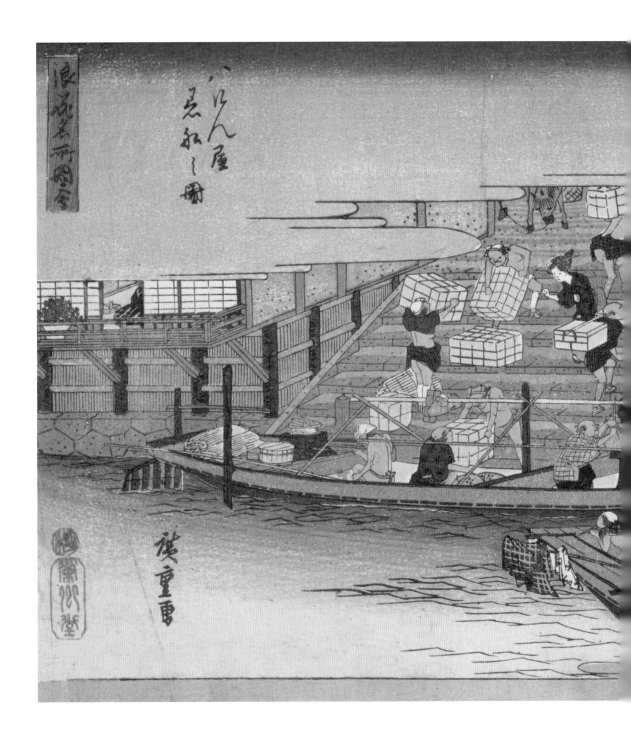

# 33 諸國名橋奇覽 攝州天滿橋

葛飾北齋
天保四～五年間（1833～34）
橫大判
©The Metropolitan Museum of Art

每年 7 月 24、25 日由大阪天滿宮舉辦的天神祭，與東京的神田祭、京都的祇園祭並稱為日本三大祭，除了神輿在大街上巡行的「陸渡御」外，傍晚還有船隻在河面上航行的「船渡御」，是大阪具代表性的夏日慶典。而本作以天滿橋為主題，刻畫了天神祭巡行的隊列，刷在天空上的一文字暈就像降下的夜幕，與橋上的提燈、遠處人家的燈火形成明暗對比。

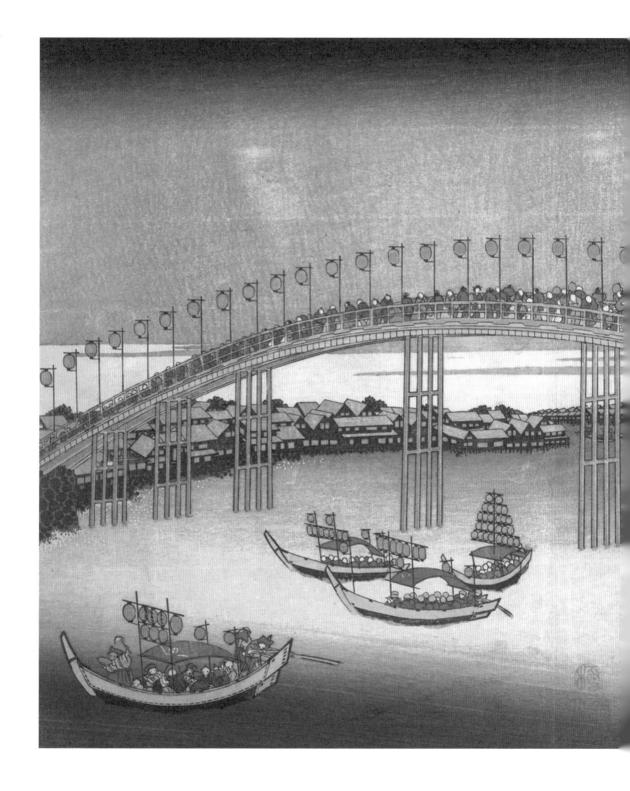

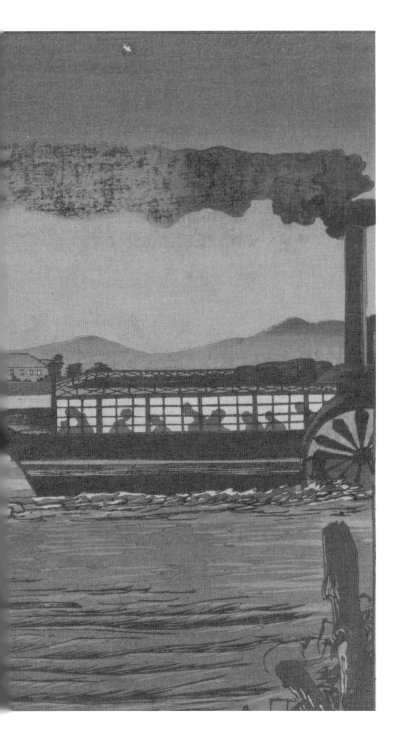

# 34
# 京坂名所圖會
# 大坂河崎造幣寮之圖

野村芳國
明治十八年（1885） 横大判
©National Diet Library

大阪造幣局是為確立貨幣制度，由明治政府建立的近代化機械設備鑄幣廠，而現在的造幣博物館是唯一保留到現代的西式紅磚建築。本作從淀川上遙望雄偉的造幣局，右側的蒸汽船也顯示已經進入新時代，煙囪冒出的黑煙刷色非常有趣，而星空的表現手法也已與過去的浮世繪不同，水面倒影等光影效果頗有同時期的小林清親「光線畫」之風。

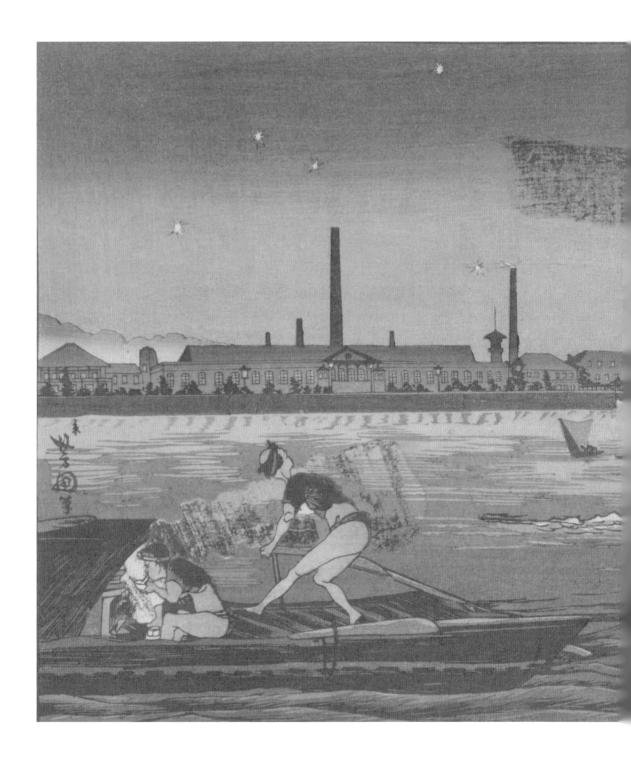

# 35 露之天神

## 浪花百景之內

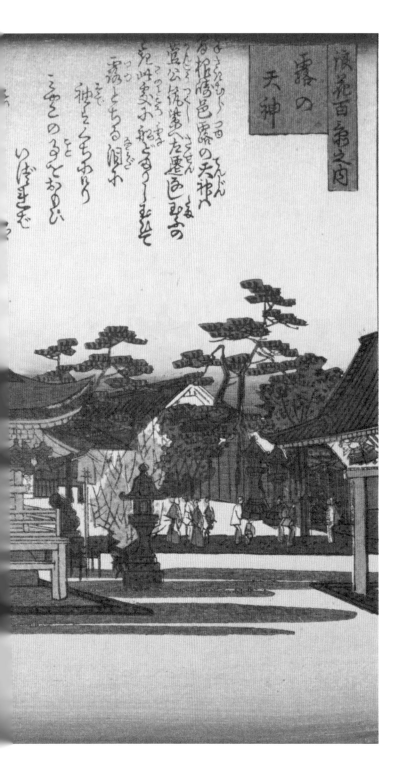

長谷川貞信
明治元年（1868）中判
©National Diet Library

露天神社位在大阪東梅田區的鬧區中，被當地居民愛稱為「阿初天神」，是大阪知名的戀愛結緣神社。而這背後與江戶時代神社內真實發生的殉情事件有關，這個淒美的愛情故事後來被劇作家改編為人形淨琉璃《曾根崎心中》，結果該劇大受歡迎，露天神社也因此一舉成名，所謂「阿初」正是劇中女主角的名字。

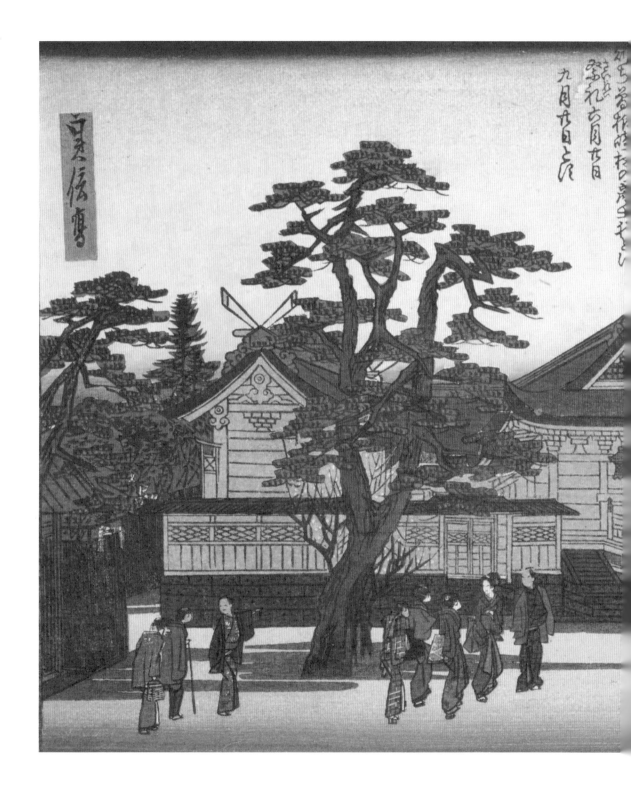

# 36

## 雜喉場魚市之圖
## 浪花名所圖會

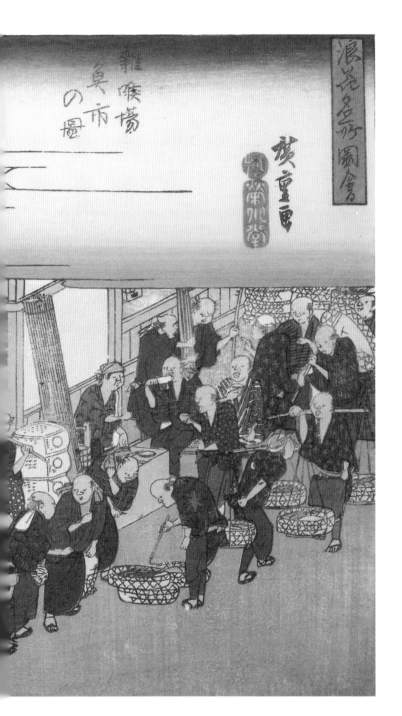

歌川廣重
天保五年（1834）　橫大判
© The Art Institute of Chicago

雜喉場魚市位於今日大阪市西區的江之子島，與堂島的米市場、天滿的青蔬市場合稱為大阪三大市場，不過在昭和時代被大阪中央市場整併，如今已不復存在。這裡以早市聞名，販賣當季的鮮魚，在本作中央可以看到魚販正在競標章魚，還有記帳的、用扁擔扛著鮮魚的人們，叫賣聲幾乎要從畫裡傳出來了。

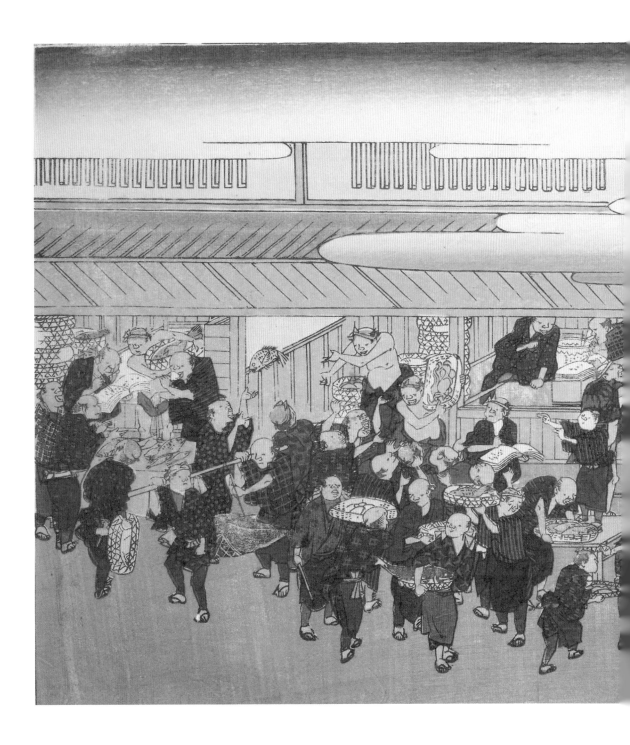

# 37

## 浪花名所圖會 新町九軒丁

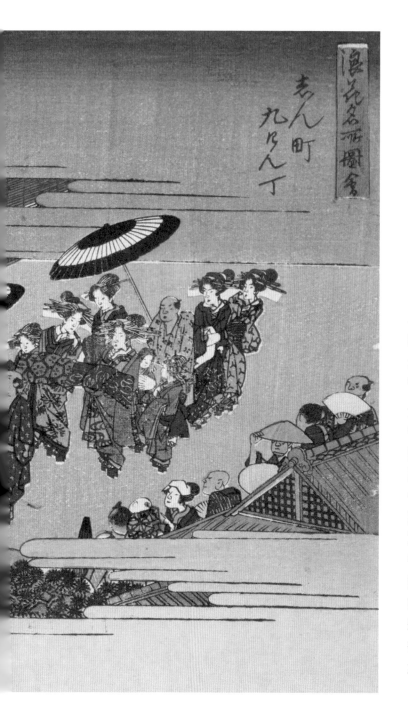

浪花名所圖會

志ん町九ケん丁

歌川廣重
天保五年（1834）　横大判
©National Diet Library

大阪的新町與江戶的吉原、京都的島原是日本全國唯三的官許花街，被稱為「近世三大遊廓」，在近代因大阪大空襲而付之一炬。本作以江戶時代遊廓的經典場面──「太夫道中」為題，刻畫太夫在接到指名後，踩著沉重的黑漆木屐，腳劃八字前往揚屋的遊行隊列，前方有叫做「禿」的女童開道，兩側有名為「傘持」的男役負責撐傘，場面盛大，吸引大批民眾圍觀。

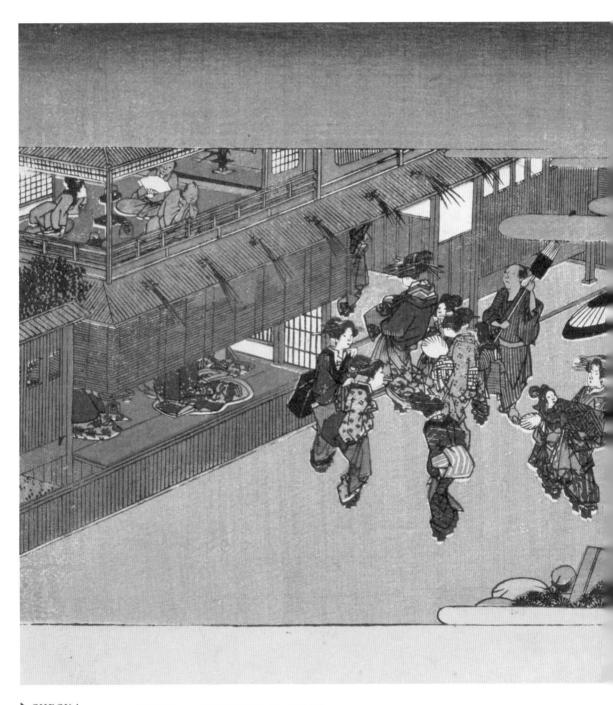

▶ *CHECK !*

花街是廣受庶民歡迎的浮世繪題材，不妨透過本書相互參照三大遊
廓的不同風情。→ P.86、P.124

# 38 浪花名所圖會 道頓堀之圖

歌川廣重
天保五年（1834） 橫大判
©National Diet Library

現今以巨大招牌、美食為人所知的大阪一級鬧區——道頓堀，在江戶時代是劇場的聚集地，戎橋另一頭的道頓堀南岸集結了五座官方認可的劇場，日日上演歌舞劇、人形淨瑠璃等表演。本作刻畫了戎橋上熙來攘往的景象，而河岸邊飄揚的旗幟和看板足見當時的繁盛。不論古今，道頓堀都是大阪最有人氣與充滿活力的地方之一。

# 39
## 浪花百景之內
## 心齋橋通初賣之景

長谷川貞信
明治元年（1868）中判
©National Diet Library

心齋橋早在江戶時代就已是熱鬧的商圈，有「浪花第一繁華」之稱，心齋橋以南到戎橋之間更以夜間叫賣擺攤的「夜見世」聞名。本作描繪了1月2日商人在此初賣（新年首賣）的盛況，天都還沒亮大街上便已擠滿忙著進出貨的商家，畫面最前方有扛著蔬菜的菜販，還有寫著「書林」的提燈，當時心齋橋北側聚集了很多書店。另外也可以看到這套浮世繪的出版商「綿屋」的提燈。

# 40 今宮十日惠比壽
## 浪花名所圖會

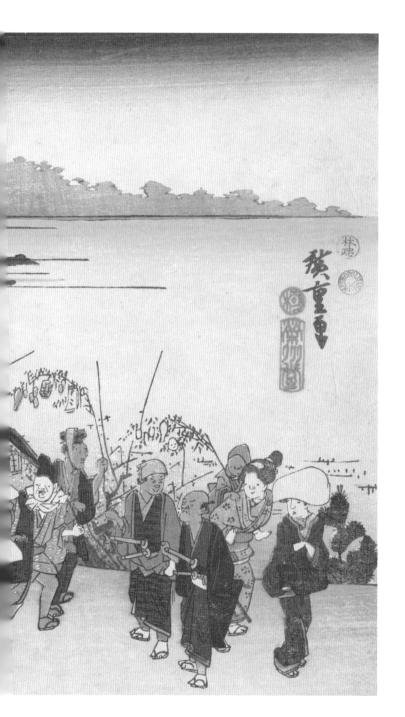

歌川廣重
天保五年（1834）　橫大判
©The Metropolitan Museum of Art

今宮戎神社祭祀七福神之一的「惠比壽」，作為保佑生意興隆的神社而深受大阪商人推崇。而一年中最熱鬧的日子就數1月9～11日的十日戎了，在此期間神社會授予民眾稱為「福竹」的吉祥物，上面裝飾了金幣、鯛魚、米俵和帳簿等，讓大家帶著好運回家。本作即是描寫十日戎時人們前往今宮戎神社參拜、祈求財運的景象，踏上歸途者個個手拿福竹、一臉心滿意足的樣子。

190

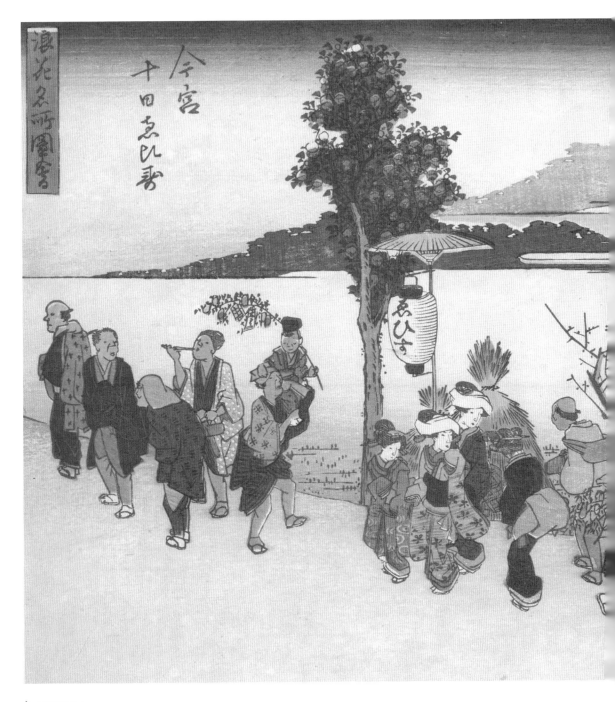

▶ *CHECK！*

一連看下來，可以發現《浪花名所圖會》有別於廣重其他的名所繪，比起景色、更聚焦於人物的描寫，也許是因為商業之都大阪的最大特色就在於充滿活力的大阪人吧。

# *41* 浪華百景 四天王寺

南粹亭芳雪
文久年間（1861～64）中判
©National Diet Library

四天王寺有「日本佛法最古老的官寺」之稱，相傳由聖德太子創建。寺院建築採用「四天王寺式伽藍配置」，南北由中門、五重塔、金堂、講堂呈一直線排開，周圍由迴廊環繞而成，是日本最古老的建築樣式之一。

座落於西側的石鳥居上有一塊寫著「釋迦如來轉法輪處 當極樂土 東門中心」，並呈籤箕形，象徵所有的願望都不會遺漏。而本作的題名巧妙地置於匾額上，鳥居將極樂門與五重塔等寺內景象截取下來，獨特的取景角度頗有廣重之風。

---

**浮世小講堂**

《浪華百景》出版於安政年間（1854～1860），全系列共 100 幅，又稱《浪花百景》、《浪花名所百景》，由歌川國員（40 幅）、里之家芳瀧（31 幅）、南粹亭芳雪（29 幅）三位活躍於大阪的歌川派繪師共同創作。基本上是以《攝津名所圖會》為底，並參考歌川廣重在《名所江戶百景》、《富士三十六景》等作品中的構圖所完成的作品，雖沒有極高的藝術價值，但對於考察大阪當時的城市景觀、風俗文化來說，仍是相當珍貴的資料。

浪花名所圖會

安立町難波屋之松

## 42

安立町難波屋之松

歌川廣重
天保五年（1834）　橫大判
©National Diet Library

難波屋位在前往住吉大社參拜的路上，是一間供旅人歇腳的茶屋。這裡以巨大的松樹聞名，人們就開枝散葉的模樣，將其稱為「笠松」，據說高 2.1 公尺、範圍達東西 27.3 公尺、南北 23.7 公尺，非常壯觀，只可惜二戰時因為無暇照料而在昭和二十三年（1948）枯死了。本作刻劃了人們圍著端詳松樹的模樣，而松樹上一個個的松葉紋可真考驗了雕版師的功力。

# 43
# 住吉反橋
# 浪花百景之內

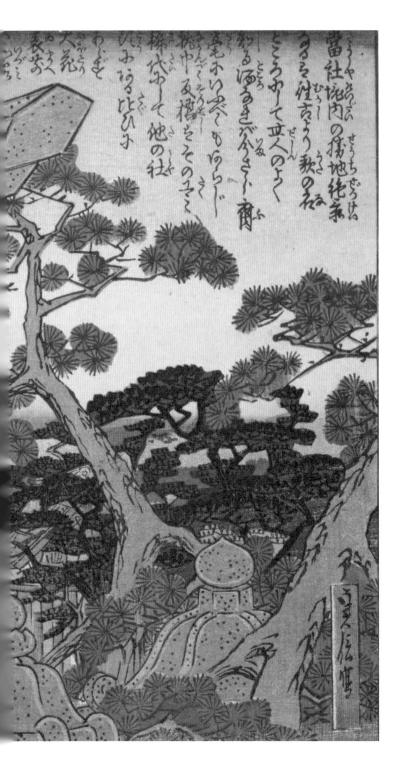

長谷川貞信
明治元年（1868）中判
©National Diet Library

住吉大社擁有 1800 年以上的歷史，是日本最古老的神社之一，也是全國 2300 間住吉神社的總本社，每年正月甚至有 200 萬以上的人前來新年參拜。除了被指定為國寶的四棟本殿外，境內的反橋（拱橋）也相當具代表性，紅色的拱橋映照在水面的模樣讓它有了「太鼓橋」的別稱，據說還是川端康成《反橋》的故事舞台。而本作將穿過西大鳥居後反橋映入眼簾的景象，以有趣的取景角度生動地描繪了出來。

# 44

## 六十余州名所圖會
## 攝津 住吉出見之濱

歌川廣重
嘉永六年（1853）大判
© The Art Institute of Chicago

住吉神社西側、目前為住吉公園的地方，在過去是一片白砂青松的海岸風景，並且有一座據說是日本最古老的燈塔「住吉高燈籠」鎮守於此，指引夜間航行的船隻，確保航行安全。廣重在本作中將松林、燈塔、拱橋和茶屋幾個元素很有層次地搭配在一起，構成遼闊的海濱景色，而海的另一端則是淡路島。

# 45 諸國名橋奇覽 攝洲阿治川口天保山

葛飾北齋
天保四年（1833）前後　橫大判
©The Metropolitan Museum of Art

天保山位於安治川注入大阪灣的河口，是一座標高僅 4.5 公尺、號稱為「日本最低之山」的人工山。這座山緣起於天保二年，是在疏浚安治川時用挖出的砂土堆積而成的，不過當時的高度約 18 公尺，還算是有模有樣，爾後天保山因為絕佳的眺望視野而成為一個大阪新名勝，吸引許多人前來踏青。北齋以他擅長的俯瞰視角將這座小山的全貌盡收眼底，仔細一看可以發現不少前來賞櫻或遠眺大海的遊客。

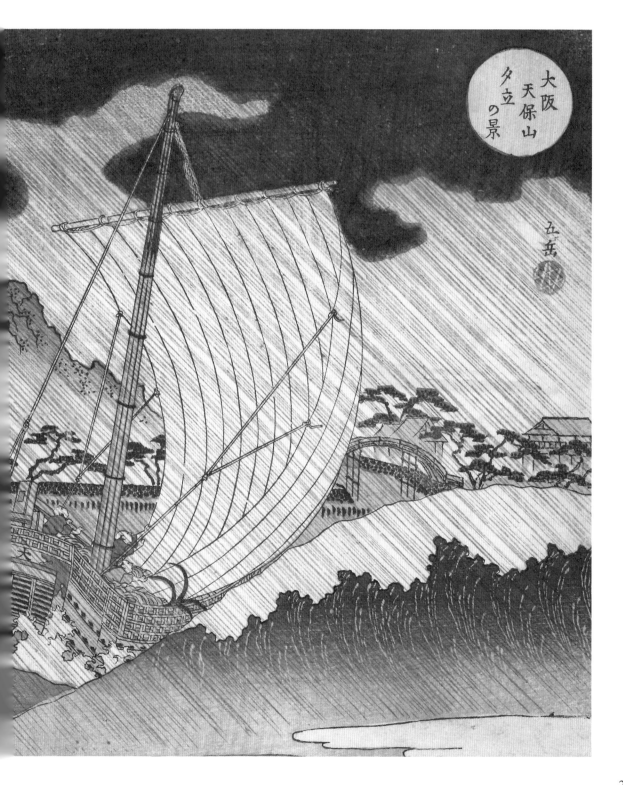

# 46 浪華名所天保山勝景一覽
## 大阪天保山夕立之圖

岳亭春信
天保五年（1834）
橫大判
© The Art Institute of Chicago

在浮世繪發展不如江戶發達的大阪，受江戶影響、開始出現風景畫的契機，據說就是「天保山」，當時大阪的出版商塩屋喜助委託來到京阪旅行的繪師岳亭春信，以這個大阪新名勝為題創作浮世繪，催生出這一共六幅的《浪花名所天保山景勝一覽》系列。而本作描繪黃昏時船隻在海上遭受激烈風雨考驗的情景，大浪使用暈色呈現並加上細膩的線條，展現了不同於北齋和廣重的表現風格。此外，天空中黑雲的輪廓則有受到西方影響的感覺。

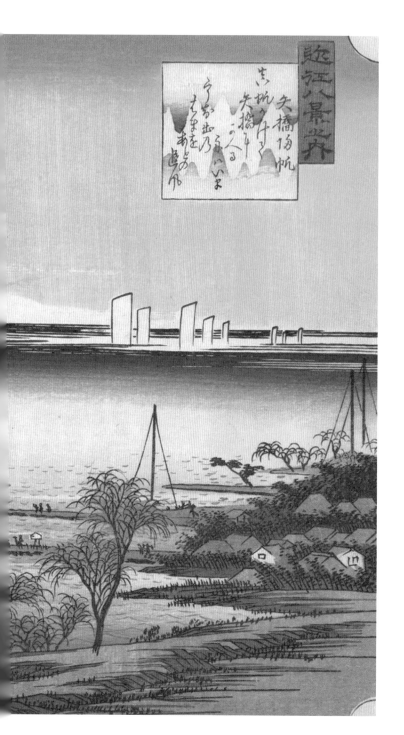

# 47 近江八景之內 矢橋歸帆

歌川廣重
天保五～六年間（1834～35）
橫大判
©The Metropolitan Museum of Art

《近江八景之內》是以近江（今滋賀縣）琵琶湖為題創作的系列，也是以「八景」為題的浮世繪中最廣為人知的作品。本作描寫的是位於琵琶湖東南岸的矢橋渡船頭，矢橋是連結草津與大津之間的重要渡口，在當時對於往來於東海道的旅人來說，比起走陸路繞道瀨田，這條水路是更為便捷的選擇，因此往來船隻絡繹不絕。畫面中隨著夕陽西下，從大津歸港的帆船，那排成一列、一個個收起風帆的樣子，就像逐格動畫一般，是非常有趣且新穎的表現手法。

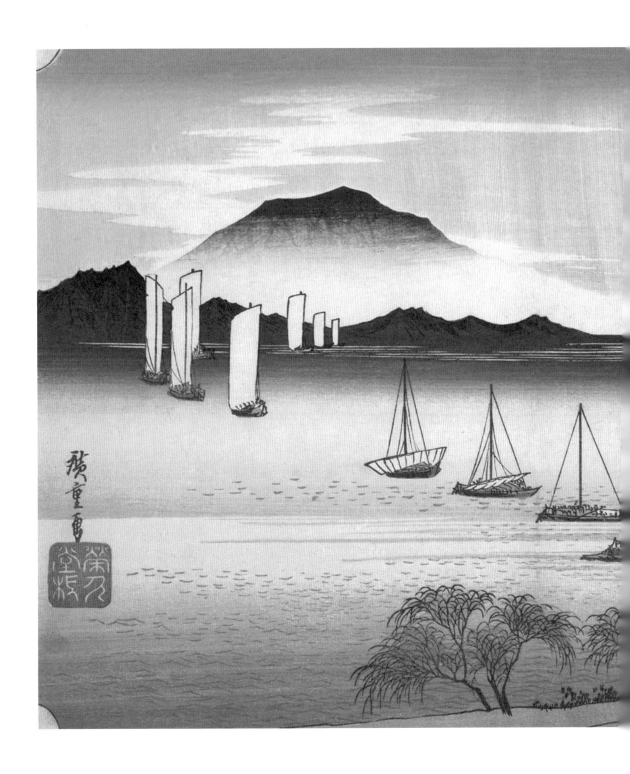

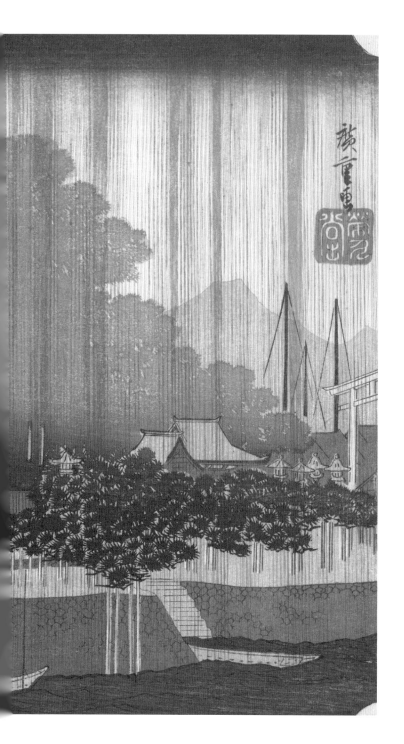

# 48

## 近江八景之內
## 唐崎夜雨

歌川廣重
天保五～六年間（1834～35）
橫大判
©The Metropolitan Museum of Art

位於琵琶湖西岸的唐崎神社以境內的巨大靈松為人所知，自古就是歌人詠嘆的對象之一。廣重在創作出《東海道五拾三次之內》後，他不只描寫風景、更捕捉四季與天候變化的感性被世人視為天才，其中以雪、雨、夜為題的作品特別受好評。而本作同時具備「雨」和「夜」兩大元素，可說是讓廣重大展身手的一幅傑作，也是《近江八景之內》中最具代表性的作品。靈松在滂沱大雨中的剪影，讓人聯想到能劇舞台，營造出莊嚴的氛圍，墨色充滿層次的暈色也讓畫面更為深邃。

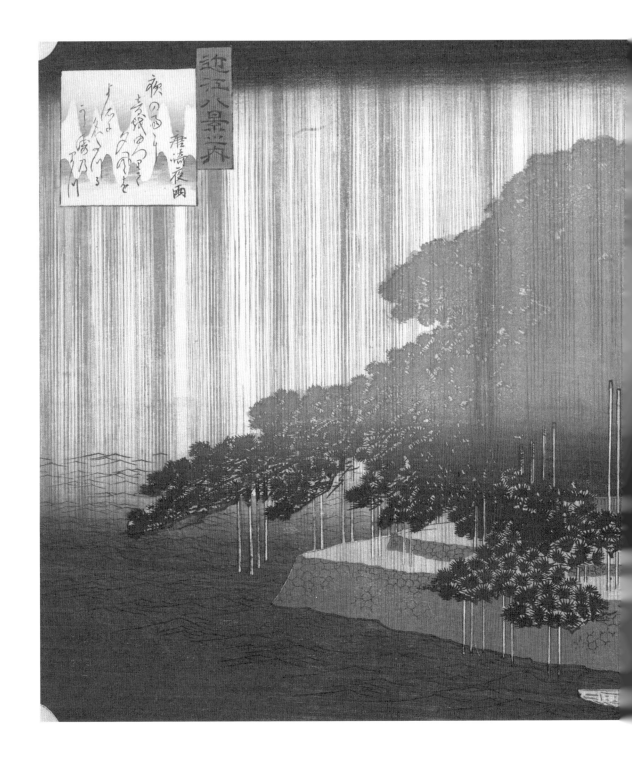

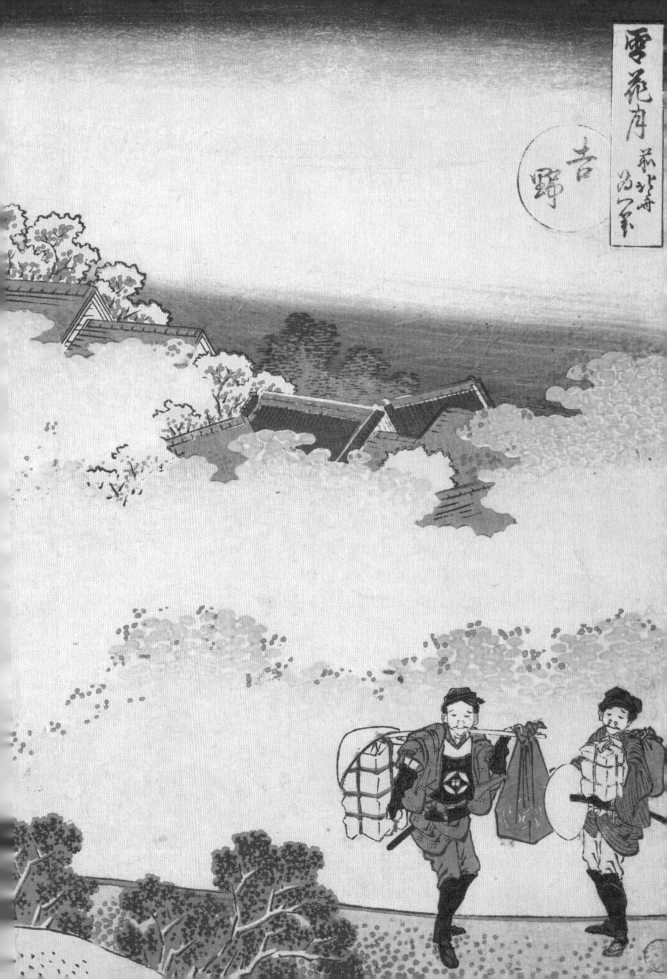

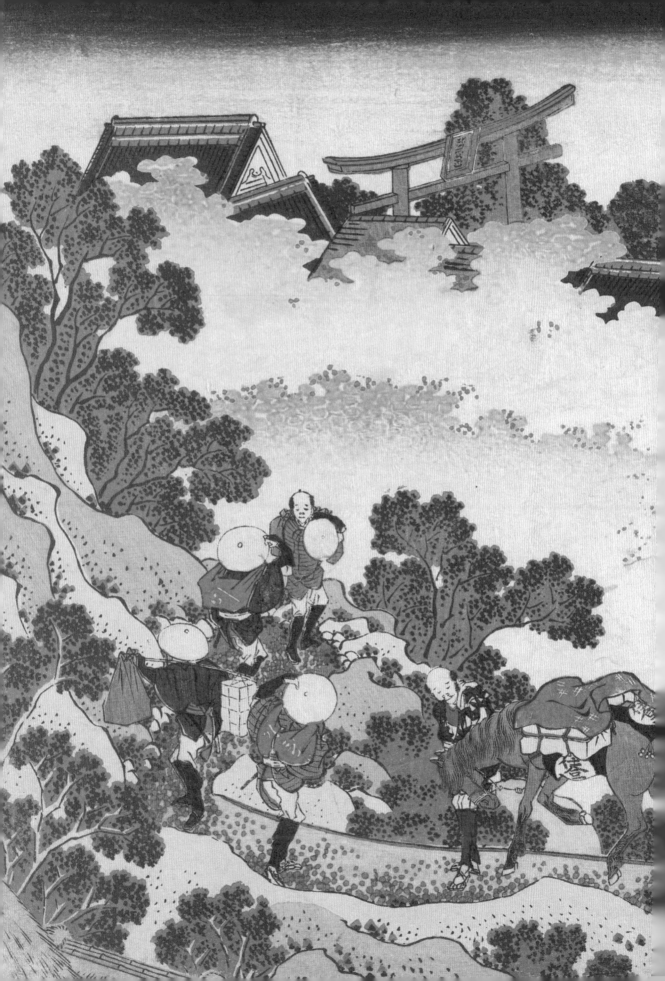

P.208 ◤

# 49 雪月花 吉野

葛飾北齋
天保三年（1832）前後　大判
©The Metropolitan Museum of Art

奈良的吉野山享有「日本第一賞櫻名所」的美譽，其歷史可以追溯到西元七世紀前後的飛鳥時代，修行者將櫻樹視為神木崇拜，時至今日吉野山上的櫻樹多達三萬株，以日本原生的白山櫻為主，壯觀的景色更有「一目千本」之稱。本作中盛開的櫻花就像雲海般開得滿山滿谷，透過若隱若現的鳥居、屋舍等巧妙地製造出層次，可見儘管是「雪月花」這樣傳統的題材，北齋還是有辦法透過構圖帶來新意，名不虛傳。

# 50 諸國瀧迴 和州吉野義經馬洗瀧

葛飾北齋
天保四～五年間（1833～34）　橫大判
©The Metropolitan Museum of Art

《諸國瀧迴》是北齋以日本全國各地的瀑布為主題創作的系列，瀑布自古即是日本人基於自然崇拜的信仰對象，壯觀的瀑布絕景加上北齋的奇想，賦予了瀑布生命。本作以奈良縣吉野郡一帶的瀑布為題，並依據源義經曾於此洗馬的傳說創作出如此情景。傾洩而下的瀑布打在岩石上激起漫天水花，畫面非常震撼。而水流使用的普魯士藍和岩石部分的暈色，都讓畫面更加鮮明立體，將大自然的魅力表現無遺。

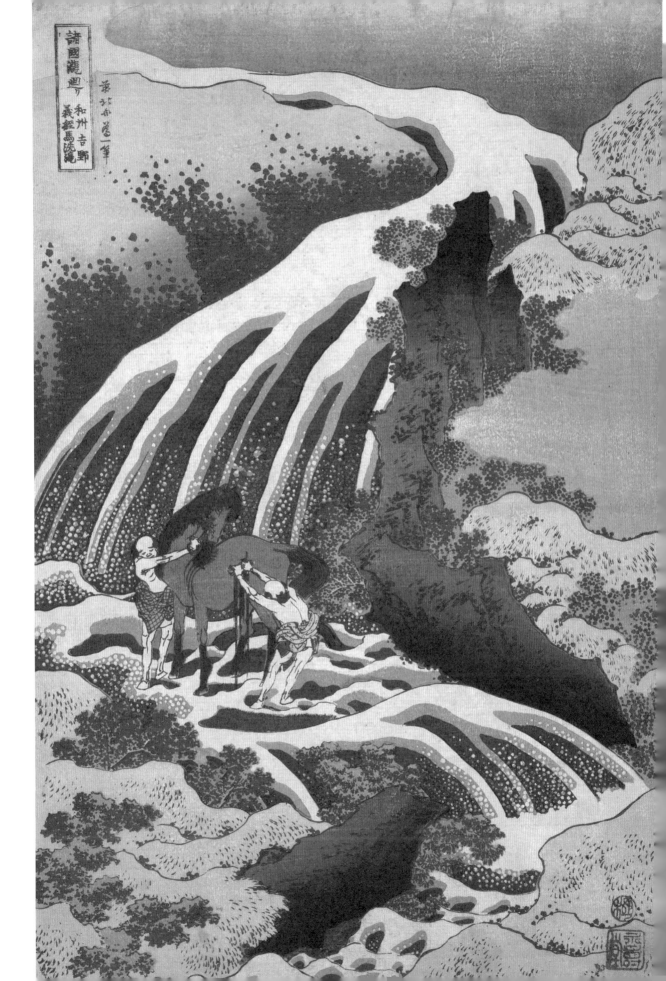

# 51 諸國名所百景
## 大和長谷寺

二代歌川廣重
安政六年（1859）大判
© Library of Congress

位於奈良市北部、初瀨山半山腰的長谷寺，是創建於八世紀奈良時代的古剎。因一年四季都可以欣賞到不同的花卉，而有「花之御寺」的美名，與吉野同為歷史悠久的賞花名勝。安置著十一面觀音像的「本堂」，被列為日本國寶，殿外懸於斷崖絕壁上的舞台可飽覽絕景。而長谷寺的另一個特色就是從仁王門延續到本堂共三百九十九階、長約二百公尺的登廊，本作中刻畫了其蜿蜒於山谷中的優美模樣，搭配盛開的櫻花及槍霞技法讓整個景象更顯夢幻。

# 何謂「浮世繪」？

「浮世」意味著現世、今生、及時行樂，泛指所有的風俗畫，但根據技法可概略分為兩大類，一種是繪師親手繪製的肉筆畫，另一種則是由繪師製作原稿圖供人雕刻刷色的套色木版畫，也是今日較為人熟知的浮世繪形式。題材主要描寫人世間的生活百態，由於木版畫可以大量印刷而在大眾間迅速普及，並於江戶時代迎來鼎盛期。

## 【錦繪】

以多色套印的浮世繪版畫。在此之前的浮世繪多以純手繪或單一、雙色印刷為主，明和二年（一七六五）由鈴木春信開創，大幅提升了浮世繪版畫的印刷技術，因色彩鮮艷如錦繡絹織般華美而得名。

## 【名所繪】

浮世繪的形式之一，「名所」即名勝之意。當時的庶民無法隨意出門旅行，這種風景畫形式不僅滿足了人們對名山秀水的憧憬，也作為一種旅遊導覽廣受歡迎。

**繪師**　**雕師**

**摺師**

## 【上方浮世繪】

所謂的「上方」，以天皇居住的都城為「上」，指京都、大阪一帶的近畿地方。而「上方浮世繪」，即是於京阪製作的浮世繪版畫。相對於版畫蓬勃發展的江戶，上方浮世繪的發展較晚，且以役者繪（演員肖像）為主。這是因為浮世繪是因庶民發展出的大眾藝術，而上流階級所生活的京阪則以肉筆畫等傳統藝術為主流。不過不同於誇張的江戶風格，上方浮世繪較為寫實，且強調人物的視線，別有一番特色，在國外甚至將「Osaka Prints」特別分為一類，可見其受重視的程度。

# 浮世繪的製作流程

## 【版元】

相當於出版商，同時負責企劃及販售錦繪。多為江戶的地本批發商，也就是製銷小說、繪本等娛樂性讀物的書店。

## 【版下繪】

繪師以墨線描繪的版畫原稿必須經過幕府審查取得出版許可。提出的原稿加上「改印」才能交由雕師進行雕刻。

【雕師】

木版雕刻師，負責雕刻勾勒出輪廓線的主版，以及根據繪師指定的顏色數量雕刻相對應的色版。

【摺師】

刷版師，利用雕刻好的色版由淺到深進行套印，有時次數甚至可高達二十次。

【初摺、後摺】

初摺相當於「最初的刷次」，指浮世繪師親臨刷版現場，由摺師根據其下達的指示完成印刷的作品，換句話說是最能反映繪師本人對顏色與技法的堅持。相較之下「後摺」則是出版商以營利角度為考量的「再刷」，時常為了追求效率減少較為繁複的工程，像是省略暈色（漸層）、減少用色數量或是線條細節等等。一般認為，初摺的數量為兩百張上下，如果賣得好就會繼續加印；據說一塊木版通常會印刷一千到一千五百次，人氣作品則可達兩千次。例如廣重的《東海道五拾三次》推測印刷了近一萬次，而印刷次數最多的則是北齋的〈凱風快晴〉。

改印
題簽
色紙形（畫題）
一文字暈色
隨意暈色
繪師署名
版元印

歌川廣重〈猿若町夜景〉，請參照 P.84
©The Art Institute of Chicago

# 浮世繪技法

【暈色】

暈色是以沾濕的布巾擦拭木版，在含有水氣處刷上顏料來製造出漸層的效果。可分為呈水平筆直狀的「一文字暈色」、形狀隨機的「隨意暈色」，另有直接對木版加工，使之與紙張呈現傾斜以形成漸層效果的「板暈色」。

【特殊紋理】

包括能營造出木紋、布紋等凹凸紋理的「空摺」，以及使用雲母粉轉印呈現珍珠光澤感的「雲母摺」，與利用陶瓷器摩擦畫紙表面展現光澤的「正面摺」等等。

# 浮世繪風景畫與江戶名所

節錄自永井荷風《江戶藝術論》

陳幼雯 譯

歌川廣重所描繪的江戶山水風景包括名為《名所江戶百景》、《江戶近郊八景》、《東都名所》、《江都勝景》、《江戶高名會亭盡》、《名所江戶坂盡》等等的一枚錦繪[1]，此外還有《江戶土產》（十卷）、《狂歌江戶名所圖繪》（十六卷）等繪本。

西歐的鑑賞家認為一立齋廣重[2]與葛飾北齋齊名，讚譽他們在日本畫家中可能是空前絕後的兩大山水畫家。相同的地點，兩大家同樣都以西洋畫遠近法和浮世繪既有的寫生技法畫了數次，然而只要看過就會知道他們的畫風迥然不同。北齋在傳統的浮世繪中加上了南畫[3]與西洋畫特色，廣重則像是全然取法自狩野支派的英一蝶。北齋畫風強而堅硬，廣重柔而靜謐。就寫生技法來說，廣重的技巧往往比北齋更細緻，乍看之下卻比北齋的草畫[4]更為乾淨利落；以文學來譬喻，北齋如同大量使用華美詞藻形容的遊記文，廣重則恍如以細緻平緩之筆隨意寫出的戲作[5]。

然而正如前述，北齋成熟期的傑作往往令人難以想像這是日本的作品，相反地，廣重會直接給予觀賞他畫作的人純粹的日本地域感，沒有日本的風土，廣重的藝術也不復存在。我認為廣重的山水和尾形光琳的花卉能夠讓人十足理解日本風土的特色，也是理解日本風土最重要的藝術作品。

北齋取之於山水，但是在描繪山水時並不僅止於山水，他總是會運用出人意表的巧思讓人詫異；相反地，廣重的態度始終相當冷靜，因此不免單調缺

乏變化。北齋喜以暴風、電光、急流撼動山水，廣重善以雨雪月光或燦爛星斗使寂寥之夜景憑添一股閑寂之情。北齋要不是讓山水中出現的人物孜孜不倦地勞動，要不就是會特地讓他們指著風景，或讚嘆、或驚愕不已。而廣重畫中划豬牙舟[6]的船伏似乎不疾不徐，頭戴斗笠的馬上旅人疲憊地在打盹，繁華江戶街道上的人們展現的態度彷彿是要與路邊的狗共度長日一般。從兩大家作品展現出的不同特色，也可輕易窺見兩大風景畫家完全相反的性情。

北齋在下筆前會深思熟慮、多方設想，他總是嘔心瀝血希望能發揮更多新的創意巧思，而廣重似乎並無特別用心，看見什麼便隨心所欲畫出什麼。即便同樣是速寫的略畫[7]，北齋像是挖空心思才終於有成，絕非偶發性的結果，至於廣重的略畫，在觀者眼中則像是當場即興發揮的成果。如今從浮世繪版下繪師[8]的角度比較兩者的色彩，廣重並不如北齋用心，尤其是他晚年在安政時代（一八五五～六〇）刊行的《名所江戶百景》，儘管新奇有創意，筆勢也輕快，紅與綠的色彩卻令人大失所望。廣重像是在畫傳統的日本畫，無論什麼輪廓線全都使用墨色，彩色不過是用來彌補畫面單調的權宜手段，然而他單純的二色或三色設計反而巧妙地製造出複雜而美妙的效果，能企及廣重的人更是寥寥無幾。舉例而言，他會讓雲朵的白對照流水的藍與夕照天空的淡紅色，又或者是在夜晚河水藍的上方畫一整片淺黑的天空，在這之間配上茅船的茅黃色，這樣的配色極其簡單明瞭，也因為簡單，

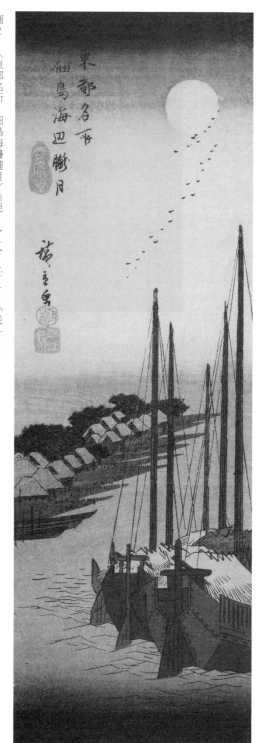

圖
2

《東都名所　佃島海邊朧月》 ©The Art Institute of Chicago

都上了淡淡的墨色，外牆是白色的、基座的石牆則是淺藍色，放眼所及，沿路的山王祭花車與花笠隊伍隨著坡道和房屋的遠去也越畫越小（圖1）。俯瞰的花笠陽傘隊伍與左右房屋的對照，以及隊伍和房屋採用的遠近法想必都讓人看了極其爽快，我就不再贅述了。

　　永代橋到佃島鐵砲洲的風景中，或者在高輪到品川的半圓形海岸中，再搭配水、天和布置其中的橋與船，透過這些元素就能畫出對廣重來說最容易也最簡單的傑作。例如他會在畫面下方斜互一座長長的橋樑，橋上卻又畫了寂寥的夜轎與綁著頭臉巾的來往行人，夜的佃島如雲朵般浮在開闊的水面右側，左側遊廓的青樓間或亮起燈火，與錯落水面捕撈白魚的漁

220

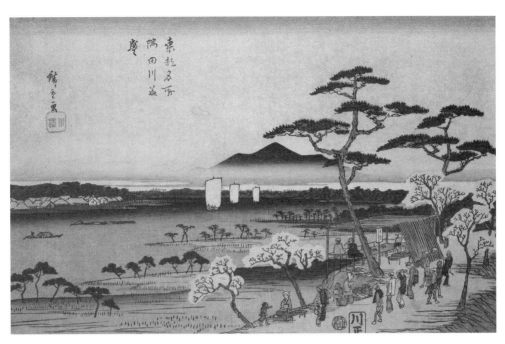

圖3　〈東都名所　隅田川花盛〉©The Art Institute of Chicago

船燈火相映成趣。又譬如說他畫出夜泊船隻的巨大桅桿，桅桿林立，林間浮現滿月，廣漠的天空中一個季鳥的點似有若無，又或是配上一排雁影（圖2）。這些都是廣重都會山水畫的特徵，也是他最常嘗試，對他來說最簡單又最有情調的畫法。

此外，許多人都知道雪景會讓江戶市街的各個地方益發美麗，現在看回廣重的作品，他的雪景畫中最傑出的作品所畫的是御茶水、湯島天神石段、洲崎汐入堤、芝藪小路等地，向島、日本橋、吉原堤反倒不特別精彩。描繪淺草觀音堂的歲末市集時，他在雪花紛紛的天空前矗立白雪皚皚的廟宇屋頂，數不清的打傘人潮湧上廟宇的樓梯，在喜好寂寥閑雅的廣重作品中，這種畫法令人特別意外。

無論是多麼平庸的畫家，只要畫三圍、橋場、今戶、真崎、山谷堀或待乳山這種名勝，都能輕易畫出絕妙的山水畫，遑論是廣重，可是這裡有一點需要注意。儘管廣重是歌川豐廣的門人，擅長人物畫，在描寫隅田川的風景時他依然會刻意迴避賞花的紛紛擾擾，追求蘆荻白帆的閑寂。現在來看《東都名所》中名為〈隅田川花盛〉的作品，他首先畫了丘陵般突起的堤防，在寬闊的川面仰望花間，只能稍微想像那裡有來來往往的人群，川上沒有妓女酌酒的屋形船，只有幾艘覘視花如無物的釣舟、木筏與鷗鳥（圖3）。這種選材的偏好在描繪吉原的畫作中更加明顯，廣重樂於描繪的吉原沒有極盡奢華的不夜城奇觀，他的吉原

圖4

《名所江戶百景 廓中東雲》©The Art Institute of Chicago

一種是戴著頭臉巾的人畏寒地將手揣進胸口，三三兩兩在河岸路上的格子窗外徘徊，呈現出晚上十二點過後的寂寥（《繪本江戶土產》卷六），另一種是把仲之町出入口的黎明風景，畫得恍如山裡的關隘（江戶百景的〈廓中東雲〉，圖4）。不管仲之町的夜櫻有多繁盛，他也只會畫出高處俯瞰的窮酸魚鱗瓦屋頂，在屋頂之間帶出一些櫻花木梢；日本堤被雪掩埋，還有低矮房屋與難以前行的轎子來去，這些不會讓人聯想到男女共度春宵後的早晨，而是讓人產生驛站的哀愁感。從這點來說，廣重是個徹頭徹尾的羈旅詩人。

這樣看來，他描繪的吉原是不是隱含了如驛站般的野趣呢？一整排屋簷都掛上燈籠的仲之町茶屋，在他灑脫的筆下就不會出現如品川、板橋般的光景。天保十三年（一八四二），江戶三座。劇場被下令遷到淺草，這些劇場自然相當熱鬧，但是情況如吉原一般，在廣重的作品中已經無法見到春朗、豐國等人描繪葺屋町、堺町人聲鼎沸的情景。廣重眼中沒有演員登台「顏見世」[10] 的喧騰與茶屋的華美裝飾，他認為只要在待乳山蓊鬱老樹間，畫出零零落落的旗幟在窮酸的魚鱗瓦屋上翻飛就綽綽有餘了。此外，在表現戲場驗票口前的風景時，他畫出月光下已經關門的劇場，路上行人越來越少，狗在屋簷下消防水桶的影子中睡覺，以及等待夜轎的客人，展現出廣重獨特的情調。

即便是在畫淺草觀音堂境內，他的特色在於不會聚焦在奉茶屋、射弓場或奧山的見世物[11] 等場面的群眾，而是會順勢藉由雷門的大燈籠佔據整幅畫的版面，只畫出燈籠下方數不清的傘面（圖5）。

222

圖5

《繪本江戶土產6編 淺草金龍山》©The Art Institute of Chicago

日本東西名所浮世繪百景

譯注

1 與繪本中的插畫相對的概念，指單張印刷的浮世繪木版錦繪。

2 歌川廣重別號一立齋。

3 受中國元明朝南宗畫影響，在江戶中期興盛的畫派，大多為水墨畫，以柔軟的筆觸描繪繪山水。

4 南畫中有許多粗略簡筆的墨畫或淡彩畫。

5 泛指江戶時期興盛的通俗小說。

6 江戶時代在城市中大量使用的水上交通工具，無船頂，通常由一人或兩人划船。

7 只有輪廓線的簡單圖畫，北齋著有《略畫早指南》，廣重著有《略畫光琳風》。

8 相對於肉筆浮世繪繪師而言，指的是畫來刻版印刷的浮世繪版畫繪師。

9 江戶時代知名的三大劇場：中村座、市村座、森田座。

10 江戶時代的劇場演員是一年一聘，因此劇場每年都會舉辦「顏見世」表演，讓全劇場演員同台亮相，迎接新的一年。

11 展示一些手工藝品、稀奇古怪珍品的小屋。

## 葛飾北齋（一七六〇～一八四九）

寶曆十年（一七六〇）九月二十三日出生於本所割下水，現今東京都墨田區龜澤一帶。北齋自六歲開始痴迷於繪畫，十四～十五歲左右以雕師所割下水，現今東京都墨田區龜澤一帶。北齋自六歲開始痴迷於繪畫，十四～十五歲左右以雕師（木版雕刻師）為業。安永七年（一七七八），拜入以役者繪聞名的勝川春章門下，開始正式習畫，翌年以「春朗」為號開始發表作品。他積極吸收狩野派、住吉派、琳派等等各家的畫風，並借鑑了中國畫、西洋畫的技法，建立起別樹一格的畫風。

作為浮世繪的集大成者，在浮世繪版畫、讀本插畫、繪手本（繪畫範本）、肉筆畫等多個領域開闢了自己獨特的畫風。曾用的畫號有「春朗」、「宗理」、「北齋」、「戴斗」、「為一」、「畫狂老人卍」等。代表作有《富嶽三十六景》系列（共四十六幅）、《北齋漫畫》（全十五篇）。

本書收錄的作品大多是文政三年（一八二〇）到天保四年（一八三三）之間，北齋以「為一」為畫號的時期，這個時期的北齋致力於創作錦繪，而舉世聞名的代表作《富嶽三十六景》正是這個時期的作品。其他還有《諸國瀧迴》（共八幅，本書收錄二幅）、《諸國名橋奇覽》（共十一幅，本書收錄三幅）等為人熟知的作品。

《富嶽三十六景》從各個不同場所、季節捕捉富士山豐富樣貌，並使用了西方傳來的化學顏料

「普魯士藍」，在天空與水色地表現上以前所未見的鮮明色感吸引了眾人目光，本書中也收錄了二幅作品。而這個大受好評的作品可說是開創了浮世繪中的「名所繪」（風景畫）類別，吸引其他浮世繪師跟風創作，而其中最成功例子的就是歌川廣重了，天保四年（一八三三）出版的《東海道五拾三次之內》系列也是數一數二的暢銷作品。

北齋和廣重被視為名所繪的兩大巨擘，儘管廣重的年紀足足小了北齋三十七歲，但《富嶽三十六景》與《東海道五拾三次之內》這兩大名作畢竟幾乎是同時期出版，難免引起世人猜測他們之間的競爭關係，甚至有人說北齋後期之所以鮮少創作名所繪，是因為在意廣重的關係。不論事實與否，兩大名家的地位都是不可動搖的。

## 昇亭北壽（約一七六三～一八二四）

姓氏不明，名一政。葛飾北齋早期的門人，早在浮世繪風景畫正式興起前的享和～文政年間（一八〇〇～三〇）便專注於創作風景畫。他除了忠實繼承北齋西洋風景畫的技法，也善用透視法與陰影，其中又以鄰近地平線的積雲最具代表性，亦有少數肉筆畫與插圖作品。擅長「浮繪」的北壽突破以往看似缺乏生氣與臨場感的風景浮世繪，加入空氣的流動與光影的表現，進而追求更加自然的景

觀描寫。以傳統顏料呈現的藍色以及雲霞的暈染技法，都與後來廣泛使用普魯士藍的浮世繪有著截然不同的魅力。錦繪作品包括《東都佃島之景》（參見 P.34）、《東都品川宿高輪大木戶》、《新板浮繪兩國橋夕景色之圖》等等。

## 歌川國貞（三代豐國）

### （一七八六～一八六四）

出生於江戶本所豎川沿岸，家中經營木材批發商。本名角田庄五郎，號五渡亭、一雄齋等。於十五歲左右拜歌川豐國為師，而後以國貞自稱，自二十二歲起開始創作的美人畫，後來創作的役者繪（演員肖像畫）《大當狂言之內》系列甚至獲得了超越其師初代豐國的評價。於天保十五年（一八四四）自稱歌川豐國二代，但因同門的歌川豐重已繼承該名號，後世多以三代豐國稱之。由於作畫時期長，且在繼承豐國之名後為了確保工坊的生意出版大量作品，作品數量堪稱浮世繪師當中最多。根據江戶時代點評人物與店家人氣的《江戶壽那古細撰記》（一八五三年）在浮世繪師的項目中提到「豐國似顏，國芳武者，廣重名所」，可以得知他十分擅長描繪人物。錦繪代表作包括《江戶名所百人美女》、與初代廣重合作繪成的《雙筆五十三次》，以及以役者繪為主的《豐國漫畫圖繪》；除此之外，國貞時代的肉筆浮世繪以及春繪。

## 岳亭春信（約一七八六～約一八六九）

生於天明年間（一七八一～一七八九），本姓菅原，後隨母親改嫁而改姓八島，初名春信，後改為定岡，以岳鼎、五岳、一老等為號。一開始入堤秋榮門下學畫，後師從魚屋北溪，據說也曾直接受葛飾北齋指導。狂歌則師從窗村竹、六樹園（石川雅望）。作為繪師兼狂歌作者，除狂歌摺物（版畫）、小說插畫外，亦有自著的讀本（傳奇小說）作品，如《俊傑神稻水滸傳》等。

文政至天保年間（一八一八～一八四四）曾數度旅居京都、大阪兩地，而其留於後世的錦繪作品《浪華名所天保山勝景一覽》（共六幅，本書收錄一幅）便是在這段期間受委託創作出的作品。

## 溪齋英泉（一七九○～一八四八）

出生於江戶星岡（現今千代田區永田町一帶）的下級武士家庭，本名池田義信，通稱善次郎，號

宮圖也相當知名，據說光春畫就出版了超過四十四幅，數量僅次於溪齋英泉。本書收錄了他與二代廣重的合作《江戶自慢三十六興》（共三十六幅，本書收錄六幅），以及結合美人與名勝的《東都名所合》（共十幅，本書收錄一幅）的部分作品。

溪齋、一筆庵、北花亭等。十二歲時師從狩野白桂齋學畫，到了二十歲作為浮世繪師菊川英山的門人正式開始投入繪畫並展露才能，同時也與當時住在附近的葛飾北齋有所交流。錦繪作品主要以反映幕末追求頹廢美的妖豔美人畫為主，亦擅長創作春宮圖及情色文學，繪有《浮世風俗美女競》、《美人會中鏡 時世六佳撰》等系列，其作品〈雲龍打掛的花魁〉還曾登上一八八六年五月發行的《巴黎畫報》日本特集且受到梵谷臨摹。風景浮世繪的知名作品則包括與歌川廣重合作的《木曾街道六十九次》、《江戶八景》（共八幅，本書收錄一幅）等等。

## 歌川廣重（一七九七～一八五八）

生於江戶八代洲河岸（現今千代田區丸之內一帶），本名安藤重右衛門，父親是江戶的定火消同心（類似消防機關的下級官員）。幼名德太郎，文化六年（一八〇九）因父母相繼離世繼承家主之位。從小就十分喜愛畫畫的他在十五歲的時候嘗試拜初代歌川豐國為師，卻因為門生人數額滿遭拒，改入歌川豐廣門下。翌年（一八一二）從師父與自身的名字各取一字獲得「廣重」之名，於文政元年（一八一八）出道，號一遊齋（後來又陸續改稱一幽齋、一立齋）。

廣重起初以役者繪、美人畫創作為主，於師父

豐廣過世後開始創作風景畫，天保二年與北齋《富嶽三十六景》同年發行的《東都名所》一出版便一鳴驚人，翌年又推出最廣為人知的名作《東海道五拾三次之內》（保永堂版），奠定了廣重作為風景浮世繪師的名聲。此後亦陸續發表各種東海道與江戶名所系列，也有不少以各地名勝為主題的畫作，更不乏花鳥畫、肉筆畫、團扇畫或是書籍插畫作品，作品總數據說共計超過兩萬件；晚年花了近三年時間製作的《名所江戶百景》可謂其生涯的集大成之作，雖於安政五年（一八五八）四月製作《富士三十六景》的版下繪，卻未等到出版便於同年九月離開人世，享年六十二歲。其後繼者一直到第五代，門下子弟較知名的有歌川廣景、歌川重春等人。

廣重以擅長透視法著稱，儘管在他之前已有葛飾北齋、歌川派的始祖豐春等人採用這種西洋畫的技巧，廣重卻堪稱是運用得最為靈活的繪師。知名的《東海道五拾三次之內》與《名所江戶百景》皆是利用透視法營造出立體感，再加上對風雨等自然現象的生動描寫讓人宛如身歷其境，滿足了當時無法輕易遠行或遊山玩水的江戶平民對名勝的憧憬。精彩的構圖與巧妙的用色（特別是使用了「普魯士藍」的鮮豔藍色）更受到歐美的高度評價，不僅影響了十九世紀後期的印象派畫家，更是催生歐洲興起日本主義潮流的重要因素。

## 歌川國芳（一七九七~一八六一）

生於江戶日本橋本銀町一丁目，家中經營染坊，幼名井草芳三郎，與廣重同年。初期畫號一勇齋國芳，後期又號彩芳舍、朝櫻樓等等。自幼便展現高度的繪畫才能，於十五歲師從歌川豐國，雖陸續有作品問世卻一直沒有名氣，直到三十歲才以《通俗水滸傳豪傑百八人》系列獲得好評，人稱「武者繪的國芳」，同時擅長加入西方陰影表現的風景畫（《東都名所》，本書收錄一幅）、美人畫與戲畫；其中又以取材自歷史、傳說故事的主題最為出色，例如以三張大判描繪的巨大骸骨（〈相馬古內裏〉）、鯨魚（〈宮本武藏與巨鯨〉）或是生動的傳奇人物及妖怪等，充滿了創意。其門下弟子亦是人才輩出，包括歌川芳宗、芳虎、落合芳幾，以及活躍於明治時期的月岡芳年、河鍋曉齋等人，可以說是帶動幕末明治時期繪畫發展的關鍵人物，以豐富嶄新的想像力與扎實的繪畫技巧突破浮世繪的既有框架，創作出許多充滿魅力的作品。此外，他也熱衷於研究西洋的透視法與陰影技法，持續為作品注入新的元素。

## 歌川貞秀（一八〇七~約一八七三）

出生於下總國（現在的千葉縣），本名橋本兼次郎，起初使用五雲亭、玉蘭齋等畫號，後來以橋本貞秀為號。曾拜歌川國貞（三代豐國）為師，一開始以插畫作品為主，而後陸續有不少錦繪與肉筆畫佳作問世，作為一流的繪師廣受歡迎。自天保後期留下了不少使用透視法並從俯瞰角度描繪的風景畫，例如《江戶八景盡》、《大江戶十景》等，幕末時期除了美人畫、役者繪之外，也創作許多描繪文明開化風景的橫濱繪。這時的貞秀對地理十分有興趣，畫了很多鳥瞰各地景色的全覽圖，因描寫極其精細而確實，因此又被稱為「會飛翔的繪師」；他甚至為此親自走訪南北各地，在作畫的同時也是個相當活躍的旅行家。代表性作品包括〈東海道名所之內橫濱風景〉、〈神奈川橫濱新開港圖〉等等，至於本書所收錄的拉頁也皆出自貞秀所作的《三都涼之圖》，以三張以上的大判組成的巨大鳥瞰畫面壯觀而不失細節，並結合地圖的要素，充分體現了貞秀全覽圖的特別之處。

## 長谷川貞信（一八〇九~一八七九）

文化六年（一八〇九）出生於大阪商家，為家中的三男。貞信自幼即展露繪畫天分，到四條派畫家上田公長門下學習，後師從歌川貞升（國貞門下的浪花畫系畫家），以有長、信天翁、南窗樓等為號。初期主要致力於創作上方流行的役者繪（演員肖像），天保改革後致力於風景畫，創作出《浪花百景之內》（又稱寫真浪花百景，共六十幅）、《都名所

之內》（共三十幅）等作品，成為上方風景畫的代表人物。而這些風景畫不只富有風情，也是一窺大阪當時風俗文化的重要資料，本書共收錄十二幅貞信的作品，足見其重要地位。此外，長谷川貞信也是少數發展出畫系的上方繪師，在六十八歲時將貞信之名傳給其子小信，直至今日已傳承到第五代。其他還有信廣、貞春、貞政等門人。

## 歌川芳宗（一八一七～一八八〇）

文化十四年（一八一七）出生於江戶的木工之家，本名鹿島松五郎，以一松齋為號。十九歲拜入歌川國芳門下，雖然是早期入門的大前輩，但留於後世的作品並不多，這據說是因為芳宗長期擔任國芳助手的緣故，國芳甚至會將顏色指定（色差し）的重任交予芳宗，可見其才華不凡之處。而關於這對師徒有一軼聞，據說芳宗因為性格輕率的關係，曾被逐出師門十幾次，但最後都得到國芳的原諒，兩人的師徒關係直到晚年都仍是國芳的弟子，耐人尋味。芳宗死後由其子周次郎繼承名號，稱二代芳宗。

## 二代歌川廣重（一八二六～一八六九）

本名鈴木（後改姓森田）鎮平，畫號一幽齋、

一立齋、立祥等等。與初代歌川廣重同為定火消同心之子，於二十歲左右拜歌川廣重為師，以重宣自稱。起初創作美人畫、花鳥畫與武者繪，後來專注於風景畫，逐漸達到初代廣重的境界。安政五年（一八五八）初代廣重過世後成為其養女阿辰的丈夫並繼承名號，是為二代廣重。數年後由於夫妻不和與阿辰離異，移居橫濱，改號喜齋立祥；因這時的作品主要被用來貼在輸出國外的茶箱上添增日本風情，受到不少外國人青睞，人稱「茶箱廣重」。錦繪代表作品包括收錄於初代廣重《名所江戶百景》系列的〈赤坂桐畑雨中夕景〉，以及本書收錄多幅的《東都三十六景》系列，處處可見受初代廣重影響的作畫風格。

## 河鍋曉齋（一八三一～一八八九）

天保二年（一八三一）出生於古河（現在的茨城縣古河市），父親為古河藩士的養子，故繼承河鍋一姓，幼名周三郎，後改名洞郁。二歲時舉家遷至江戶御茶水。自幼即充滿繪畫天分，傳說三歲就開始寫生，其父在曉齋七歲時將他送入歌川國芳門下學畫，十歲左右轉入狩野派前村洞和門下，後師從狩野洞白，以十九歲之齡獲得「洞郁陳之」的畫號，成為獨當一面的繪師。不過在幕末動亂之世，難以作為狩野派繪師維生，曉齋便以「周麿」為號，

創作諷刺畫、戲畫等浮世繪，本書收錄的《東海道名所風景》正是他這個時期參與製作的作品。而以嗜酒聞名的曉齋，得筆禍下獄，在明治維新之後因酒後揮毫諷刺新政府，畫號遂改「惺惺狂齋」為「惺惺曉齋」。

曉齋這位才華洋溢的畫家，主要創作肉筆畫，也留下諸多畫譜與戲畫，是明治維新後最活躍的畫家之一。在國芳門下的浮世繪經驗，以及自狩野派學習的水墨技法，皆成為他的養分，他也鑽研中國、日本的古畫，逐漸形成獨樹一幟的「曉齋流」，以幽默風趣、充滿奇想的動物擬人諷刺畫、妖怪畫為後世所知，在現代被稱為超越浮世繪與狩野派的「畫鬼」。

## 南粹亭芳雪（一八三五～一八七九）

天保六年（一八三五）生於大阪，本名森米次郎，以南粹亭、六花園等為號，為歌川芳梅（國芳門下的浪花系畫家）的門人。作品包含役者繪、風景畫和明治時期的開化風俗畫等。其中以與歌川國員、里之家芳瀧共同創作之《浪花百景》（共一百幅，本書收錄一幅）最為人所知。

## 小林清親（一八四七～一九一五）

出生於江戶本所，幼名勝之助。十五歲時代替死去的父親繼承家主之位，並改稱清親。慶應元年（一八六五）作為勘定所（幕府管理財政的機關）官員跟隨德川家茂前往京都，暫居於大坂；慶應四年（一八六八）還曾參加鳥羽伏見之戰、上野戰爭對抗新政府軍。幕府倒台後輾轉回到東京，於明治六年（一八七三）立志成為畫家，先後向英國畫家查爾斯・維格曼（Charles Wirgman）學習西洋畫，向河鍋曉齋、柴田是真等人學習日本畫，習得了高度的水彩畫技術。這時的他開始採用西洋畫風以及至今不曾見過的空間構圖、空氣與水的描寫，以強烈的光影與濃厚的鄉愁表現從江戶到東京急速變遷的景觀，相對於明治初期用色轉而變得豔麗甚至近乎刺眼的傳統浮世繪，這般獨特的畫風一舉博得人氣，為風景浮世繪開創了全新的風格，稱為「光線畫」。然而在明治十四年（一八八一）的兩國大火之後，小林清親轉而創作諷刺畫、歷史畫以及回歸廣重風格的浮世繪風景畫，例如本書亦有收錄數張的《武藏百景之內》、《東京名勝圖會》等，於二十世紀初期錦繪逐漸衰退後轉而創作肉筆畫。

小林清親不僅見證了從江戶到東京的時代轉變以及繪畫變遷，浮世繪的歷史也可以說是隨著他離開人世而宣告終結；後人時常稱他是「最後的浮世繪師」或者「明治的廣重」，與月岡芳年、豐原國

# 浮世繪師略傳

※以出生年份排序

周並稱為明治浮世繪三傑。

## 野村芳國 （一八五五～一九〇三）

安政二年（一八五五）出生於京都，本名野村與七，以一陽亭、笑翁為號。據說是歌川芳梅（國芳門下的浪花系畫家）的門人，初始主要繪製劇場的看板畫，受小林清親的西洋風格刺激，明治十八年（一八八五）創作出《京坂名所圖繪》（共約二十三幅，本書收錄二幅），其獨特的光影表現卻又不失和風的韻味，讓月耕在明治時代關西畫壇中擁有一席之地。

## 尾形月耕 （一八五九～一九二〇）

安政六年（一八五九）出生於江戶京橋，本姓名鏡，後繼承再婚對象的田井家，名正之助，以名鏡齋、華曉樓等為號。而尾形一姓據說承襲自尾形光琳的後裔光哉。月耕未拜師學畫，靠自學鑽研畫技，臨摹谷文晁、菊池容齋等畫家的畫風，自成明快柔和、富有情感的獨特風格。除美人畫、風俗畫和戰爭畫等浮世繪之外，還有新聞插畫、肉筆畫等作品。代表作有《月耕隨筆》（共八十四幅）、《婦人風俗盡》（共三十六幅，本書收錄一幅）。

參與創立日本美術協會、日本美術院等，積極參與各國博覽會，以新派系畫家活躍於畫壇。大正元年（一九一二）以《江戶山王祭》一作獲文展（文部省美術展覽會）三等賞肯定。

# 參考書目

## 日文書籍

JTB Publishing（2008）《名所図会であるく江戸》，JTB Publishing

練馬區立美術館（2016）《国芳イズム——歌川国芳とその系脈》，青幻社

福田智弘（2016）《世界が驚いたニッポンの芸術 浮世絵の謎》，實業之日本社

天野太郎・監修（2016）《イラストで見る 200 年前の京都》，實業之日本社

大久保純一（2016）《北斎 HOKUSAI ジャパノロジー・コレクション》，KADOKAWA

大久保純一（2017）《広重 HIROSHIGE ジャパノロジー・コレクション》，KADOKAWA

太田記念美術館（2018）《没後 160 年記念 歌川広重》，太田記念美術館

## 中文翻譯書籍

小池滿紀子、池田芙美（2018）《廣重 TOKYO 名所江戶百景》，黃友玫。遠足文化

浦上滿（2019）《〈北齋漫畫〉與狂人畫家的一生》，張懷文、大原千廣。遠足文化

車浮代（2019）《春畫》，蔡青雯。臉譜出版

日本東西名所浮世繪百景

## 東國（江戶）

| 編號 | 畫題（中文） | 畫題（日文） | 版元 | 作者 | 製作年份 | 尺寸 | 典藏機構 |
|---|---|---|---|---|---|---|---|
| 1 | 江都名所 霞之關 | 江都名所 かすみかせき | 佐野屋喜兵衛（喜鶴堂） | 歌川廣重（初代） | 天保三年（1832） | 橫大判 | National Diet Library |
| 2 | 江戶名勝圖會 虎之門 | 江戶名勝圖會 虎の門 | 藤慶（藤岡屋慶次郎） | 二代廣重 | 文久元年（1861） | 大判 | National Diet Library |
| 3 | 諸國瀧廻 東都葵岡之瀧 | 諸国瀧廻り 東都葵ヶ岡の瀧 | 永壽堂（西村屋與八） | 葛飾北齋 | 天保四年（1833）前後 | 大判 | New York Public Library |
| 4 | 富嶽三十六景 江戶日本橋 | 富嶽三十六景 江戶日本橋 | 永壽堂（西村屋與八） | 葛飾北齋 | 天保二年（1831）前後 | 橫大判 | The Metropolitan Museum of Art |
| 5 | 江戶八景 日本橋晴嵐 | 江戶八景 日本橋の晴嵐 | 榮久堂（山本平吉） | 溪齋英泉 | 弘化年間（1843～46） | 大判 | New York Public Library |
| 6 | 東海道五拾三次之內 日本橋朝之景 | 東海道五拾三次之内 日本橋朝之景 | 保永堂（竹内孫八）、僊鶴堂（鶴屋喜右衛門） | 歌川廣重（初代） | 天保四年（1833）前後 | 橫大判 | New York Public Library |
| 7 | 武藏百景之內 江戶橋望日本橋之景 | 武藏百景之内 江戶ばしより日本橋の景 | 丸鐵（小林鐵次郎） | 小林清親 | 明治十七年（1884） | 大判 | National Diet Library |
| 8 | 富嶽三十六景 江都駿河町三井見世略圖 | 富嶽三十六景 江都駿河町三井見世略図 | 永壽堂（西村屋與八） | 葛飾北齋 | 天保二年（1831）前後 | 橫大判 | New York Public Library |
| 9 | 名所江戶百景 大橋安宅夕立 | 名所江戶百景 大はしあたけの夕立 | 魚榮（魚屋榮吉） | 歌川廣重（初代） | 安政四年（1857） | 大判 | The Art Institute of Chicago |
| 10 | 東都三股之圖 | 東都三ツ股の図 | 山口屋藤兵衛 | 歌川國芳 | 天保初期（1831～34） | 大判 | The Art Institute of Chicago |
| 11 | 江戶百景餘興 鐵砲洲築地門跡 | 江戶百景餘興 鐵砲洲築地門跡 | 魚榮（魚屋榮吉） | 歌川廣重（初代） | 安政五年（1858） | 大判 | The Art Institute of Chicago |
| 12 | 東都名所 佃嶋 | 東都名所 佃嶋 | 加賀屋吉右衛門 | 歌川國芳 | 天保初期 | 大判 | The Art Institute of Chicago |
| 13 | 東都佃島之景 | 東都佃島之景 | 永壽堂（西村屋與八） | 昇亭北壽 | 文化年間（1804～18） | 橫大判 | The Art Institute of Chicago |

| No. | 作品名 | 作品名(読み) | 版元 | 絵師 | 制作年 | 判型 | 所蔵 |
|---|---|---|---|---|---|---|---|
| 14 | 東都三十六景 増上寺朝霧 | 東都三十六景 増上寺朝霧 | 相ト | 二代廣重 | 文久元年（1861）前後 | 大判 | National Diet Library |
| 15 | 江戸名所 芝愛宕山吉例正月三日毘沙門之使 | 江戸名所 芝愛宕山吉例正月三日毘沙門之使 | 山田屋庄次郎 | 歌川廣重（初代） | 嘉永六年（1853） | 横大判 | National Diet Library |
| 16 | 東海道名所風景 本芝札之辻 | 東海道名所風景 本芝札の辻 | 上州屋重藏 | 歌川芳宗 | 文久三年（1863） | 大判 | The Art Institute of Chicago |
| 17 | 東都名所 高輪之明月 | 東都名所 高輪之明月 | 川口正藏 | 歌川廣重（初代） | 天保二年（1831）前後 | 横大判 | National Diet Library |
| 18 | 江戸自慢三十六興 品川海苔 | 江戸自慢三十六興 品川海苔 | 平野屋新藏 | 二代廣重、三代豐國（國貞） | 文久四年（1864） | 大判 | National Diet Library |
| 19 | 五十三次名所圖會 品川 從御殿山望宿場 | 五十三次名所図会 品川 御殿山より駅中を見る | 蔦屋吉藏 | 歌川廣重（初代） | 安政二年（1855） | 大判 | National Diet Library |
| 20 | 江戸近郊八景之内 芝浦晴嵐 | 江戸近郊八景之内 芝浦晴嵐 | 佐野屋喜兵衛 | 歌川廣重（初代） | 天保七～八年間（1836～37） | 横大判 | The Art Institute of Chicago |
| 21 | 江戸自慢三十六興 大師河原大森細工 | 江戸自慢三十六興 大師河原大森細工 | 平野屋新藏 | 二代廣重、三代豐國（國貞） | 元治元年（1864） | 大判 | National Diet Library |
| 22 | 富士三十六景 東都目黒夕日之岡 | 冨士三十六景 東都目黒夕日か岡 | 蔦屋吉藏 | 歌川廣重（初代） | 安政四年（1857） | 大判 | National Diet Library |
| 23 | 名所江戸百景 玉川堤之花 | 名所江戸百景 玉川堤の花 | 魚榮（魚屋榮吉） | 歌川廣重（初代） | 安政三年（1856） | 大判 | National Diet Library |
| 24 | 名所江戸百景 高田馬場 | 名所江戸百景 高田の馬場 | 魚榮（魚屋榮吉） | 歌川廣重（初代） | 安政四年（1857） | 大判 | National Diet Library |
| 25 | 江戸自慢三十六興 落合螢火 | 江戸自慢三十六興 落合ほたる | 平野屋新藏 | 二代廣重、三代豐國（國貞） | 元治元年（1864） | 大判 | National Diet Library |
| 26 | 富士三十六景 武藏小金井 | 冨士三十六景 武藏小金井 | 蔦屋吉藏 | 歌川廣重（初代） | 安政六年（1859） | 大判 | National Diet Library |
| 27 | 名所雪月花 井之頭池辯財天神社雪景 | 名所雪月花 井の頭の池弁財天の社雪の景 | 丸甚（丸屋甚八） | 歌川廣重（初代） | 天保末期（1843～47） | 横大判 | The Art Institute of Chicago |

| No. | 作品名 | 作品名（異） | 版元 | 絵師 | 年代 | 判型 | 所蔵 |
|---|---|---|---|---|---|---|---|
| 28 | 東都三十六景 王子稲荷 | 東都三十六景 王子稲荷 | 相ト | 二代廣重 | 文久元年（1861）前後 | 大判 | National Diet Library |
| 29 | 東都三十六景 飛鳥山 | 東都三十六景 飛鳥山 | 相ト | 二代廣重 | 文久元年（1861）前後 | 大判 | National Diet Library |
| 30 | 江戸自慢三十六興 東叡山花盛 | 江戸自慢三十六興 東叡山花さかり | 平野屋新藏 | 二代廣重、三代豊國（國貞） | 元治元年（1864） | 大判 | National Diet Library |
| 31 | 名所江戸百景 上野清水堂不忍池 | 名所江戸百景 上野清水堂不忍池 | 魚榮（魚屋榮吉） | 歌川廣重（初代） | 安政三年（1856） | 大判 | National Diet Library |
| 32 | 東都名所合 池之端 | 東都名所合 池之端 | 佐野屋喜兵衛 | 三代豊国（國貞） | 安政元年（1854） | 大判 | National Diet Library |
| 33 | 江戸名所 御茶水 | 江戸名所 御茶の水 | 山田屋庄次郎 | 歌川廣重（初代） | 嘉永六年（1853） | 横大判 | The Metropolitan Museum of Art |
| 34 | 名所江戸百景 神田紺屋町 | 名所江戸百景 神田紺屋町 | 魚榮（魚屋榮吉） | 歌川廣重（初代） | 安政四年（1857） | 大判 | The Art Institute of Chicago |
| 35 | 東都名所 神田明神 | 東都名所 神田明神 | 佐野屋喜兵衛 | 歌川廣重（初代） | 天保初期（1832〜38）前後 | 大判 | National Diet Library |
| 36 | 東都名所 浅草金龍山年市 | 東都名所 浅草金龍山年の市 | 佐野屋喜兵衛 | 歌川廣重（初代） | 天保三年（1832）前後 | 横大判 | National Diet Library |
| 37 | 武藏百景之内 浅草寺本堂 | 武藏百景之内 浅草寺本堂 | 小林鐵次郎 | 小林清親 | 明治十七年（1884） | 大判 | National Diet Library |
| 38 | 名所江戸百景 猿若町夜景 | 名所江戸百景 猿若町よるの景 | 魚榮（魚屋榮吉） | 歌川廣重（初代） | 安政三年（1856） | 大判 | The Art Institute of Chicago |
| 39 | 東都名所 吉原仲之町夜櫻 | 東都名所 吉原仲之町夜櫻 | 佐野屋喜兵衛 | 歌川廣重（初代） | 天保五〜七年（1834〜36） | 横大判 | The Art Institute of Chicago |
| 40 | 東都名所 新吉原日本堤衣紋坂曙 | 東都名所 新吉原日本堤衣紋坂曙 | 川口正藏 | 歌川廣重（初代） | 天保六年（1835） | 横大判 | The Metropolitan Museum of Art |
| 41 | 江戸自慢三十六興 酉之丁銘物熊手 | 江戸自慢三十六興 酉の丁銘物くまで | 平野屋新藏 | 二代廣重、三代豊國（國貞） | 元治元年（1864） | 大判 | National Diet Library |

| No. | 題名 | 題名（読み） | 版元 | 絵師 | 年代 | 判型 | 所蔵 |
|---|---|---|---|---|---|---|---|
| 43 | 東都名所之内 隅田川八景 三圍暮雪 | 東都名所之内 隅田川八景 三圍暮雪 | 佐野屋喜兵衛 | 歌川廣重（初代） | 天保十一～十三年間（1840～42） | 間判 | The Art Institute of Chicago |
| 42 | 東都三十六景 向島花屋敷七草 | 東都三十六景 向島花屋敷七草 | 相ト | 二代廣重 | 文久元年（1861）前後 | 大判 | National Diet Library |
| 44 | 富士三十六景 東都隅田堤 | 冨士三十六景 東都隅田堤 | 蔦屋吉藏 | 歌川廣重（初代） | 安政四年（1857） | 大判 | National Diet Library |
| 45 | 名所江戸百景 堀切花菖蒲 | 名所江戸百景 堀切の花菖蒲 | 魚榮（魚屋榮吉） | 歌川廣重（初代） | 安政四年（1857） | 大判 | The Art Institute of Chicago |
| 46 | 東都三十六景 深川八幡 | 東都三十六景 深川八まん | 相ト | 二代廣重 | 文久元年（1861）前後 | 大判 | National Diet Library |
| 47 | 江戸自慢三十六興 洲崎汐干狩 | 江戸自慢三十六興 洲さき汐干かり | 平野屋新藏 | 二代廣重、三代豊國（國貞） | 元治元年（1864） | 大判 | National Diet Library |
| 48 | 諸國名橋奇覽 龜戸天神太鼓橋 | 諸国名橋奇覧 かめいど天神たいこばし | 永壽堂（西村屋與八） | 葛飾北齋 | 天保四～五年間（1833～34） | 横大判 | The Metropolitan Museum of Art |
| 49 | 武藏百景之内 龜井戸天満宮 | 武蔵百景之内 亀井戸天満宮 | 小林鐵次郎 | 小林清親 | 明治十七年（1884） | 大判 | National Diet Library |
| 50 | 名所江戸百景 龜戸梅屋敷 | 名所江戸百景 亀戸梅屋敷 | 魚榮（魚屋榮吉） | 歌川廣重（初代） | 安政四年（1857） | 大判 | The Art Institute of Chicago |
| 51 | 江戸八景 兩國橋夕照 | 江戸八景 両国橋の夕照 | 榮久堂（山本平吉） | 溪齋英泉 | 弘化年間（1843～46） | 横大判 | National Diet Library |
| 52 | 三都涼之圖 東都兩國橋夏景色 | 三都涼之図 東都両国ばし夏景色 | 藤慶（藤岡屋慶次郎） | 歌川貞秀 | 安政六年（1859） | 大判三枚續 | National Diet Library |

## 西國（京都・大阪・奈良・滋賀）

| 編號 | 畫題（中文） | 畫題（日文） | 作者 | 版元 | 製作年份 | 尺寸 | 典藏機構 |
|---|---|---|---|---|---|---|---|
| 1 | 三都涼之圖 皇都祇園祭禮四條河原之涼 | 三都涼之図 皇都祇園祭礼四条河原之涼 | 歌川貞秀 | 藤慶（藤岡屋慶次郎） | 安政六年（1859） | 大判三枚續 | National Diet Library |
| 2 | 東海道五拾三次之内 京師 三條大橋 | 東海道五拾三次之内 京師 三条大橋 | 歌川廣重（初代） | 保永堂（竹内孫八）、僊鶴堂（鶴屋喜右衛門） | 天保四年（1833） | 橫大判 | The New York Public Library |
| 3 | 東海道名所風景 洛中 三條大橋 | 東海道名所風景 洛中 三条ノ大橋 | 歌川芳宗 | 辻文（辻岡屋文助） | 文久三年（1863） | 大判 | National Diet Library |
| 4 | 京都名所之内 四條河原夕涼 | 京都名所之内 四条河原夕涼 | 歌川廣重（初代） | 榮川堂（川口正藏） | 天保五年（1834）前後 | 橫大判 | The Metropolitan Museum of Art |
| 5 | 婦人風俗盡 四條納涼 | 婦人風俗尽 四条納涼 | 尾形月耕 | 松木平吉 | 明治三十年（1897） | 大判 | National Diet Library |
| 6 | 都名所之内 三十三間堂後堂之圖 | 都名所之内 三十三間堂後堂之図 | 長谷川貞信 | 綿屋喜兵衛 | 安政元年（1854） | 中判 | National Diet Library |
| 7 | 京都名所之内 嶋原出口之柳 | 京都名所之内 嶋原出口之柳 | 歌川廣重（初代） | 榮川堂（川口正藏） | 天保五年（1834）前後 | 橫大判 | The Metropolitan Museum of Art |
| 8 | 都名所之内 北野天満宮境内 | 都名所之内 北野天満宮境内 | 長谷川貞信 | 綿屋喜兵衛 | 安政元年（1854） | 中判 | National Diet Library |
| 9 | 京都名所之内 祇園社雪中 | 京都名所之内 祇園社雪中 | 歌川廣重（初代） | 榮川堂（川口正藏） | 天保五年（1834）前後 | 橫大判 | The Metropolitan Museum of Art |
| 10 | 都名所之内 祇園社西門 | 都名所之内 祇園社西門 | 長谷川貞信 | 綿屋喜兵衛 | 安政元年（1854） | 中判 | National Diet Library |
| 11 | 京都名所之内 清水 | 京都名所之内 清水 | 歌川廣重（初代） | 榮川堂（川口正藏） | 天保五年（1834）前後 | 橫大判 | The Metropolitan Museum of Art |
| 12 | 東海道名所風景 京 清水寺 | 東海道名所風景 京 清水寺 | 二代廣重 | 上州屋重藏 | 文久三年（1863） | 大判 | National Diet Library |

| No. | 作品名 | 作品名（現代表記） | 絵師 | 版元 | 制作年 | 判型 | 所蔵 |
|---|---|---|---|---|---|---|---|
| 13 | 京坂名所圖繪 京都西大谷目鏡橋之圖 | 京坂名所図絵 京都西大谷目鏡橋之図 | 野村芳國 | 池田房治郎 | 明治十八年（1885） | 横大判 | National Diet Library |
| 14 | 都名所之内 知恩院本堂之傘見 | 都名所之内 知恩院本堂の傘を見る | 長谷川貞信 | 綿屋喜兵衞 | 安政元年（1854） | 中判 | National Diet Library |
| 15 | 都名所之内 如意嶽大文字 | 都名所之内 如意嶽大文字 | 長谷川貞信 | 綿屋喜兵衞 | 安政元年（1854） | 中判 | National Diet Library |
| 16 | 東海道名所風景 下加茂 | 東海道名所風景 下加茂 | 三代豊國（國貞） | 大金（大黒屋金之助） | 文久三年（1863） | 大判 | National Diet Library |
| 17 | 東海道名所風景 加茂競馬 | 東海道名所風景 加茂の競馬 | 河鍋曉齋 | 丸鐵（小林鐵治朗） | 文久三年（1863） | 大判 | National Diet Library |
| 18 | 京都名所之内 金閣寺 | 京都名所之内 金閣寺 | 歌川廣重（初代） | 榮川堂（川口正藏） | 天保五年（1834）前後 | 横大判 | National Diet Library |
| 19 | 都名所之内 金閣寺雪景 | 都名所之内 金閣寺雪景 | 長谷川貞信 | 綿屋喜兵衞 | 安政元年（1854） | 中判 | National Diet Library |
| 20 | 都名所之内 龍安寺雪曙 | 都名所之内 竜安寺雪曙 | 長谷川貞信 | 綿屋喜兵衞 | 安政元年（1854） | 中判 | National Diet Library |
| 21 | 都名所之内 御室仁和寺花盛 | 都名所之内 御室仁和寺花盛 | 長谷川貞信 | 綿屋喜兵衞 | 安政元年（1854） | 中判 | National Diet Library |
| 22 | 京都名所之内 嵐山滿花 | 京都名所之内 あらし山満花 | 歌川廣重（初代） | 榮川堂（川口正藏） | 天保五年（1834）前後 | 横大判 | The Metropolitan Museum of Art |
| 23 | 六十余州名所圖會 嵐山渡月橋 | 六十余州名所図会 あらし山渡月橋 | 歌川廣重（初代） | 越平（越村屋平助） | 嘉永六年（1853） | 大判 | The New York Public Library |
| 24 | 諸國名橋奇覽 山城嵐山吐月橋 | 諸国名橋奇覧 山城あらし山吐月橋 | 葛飾北斎 | 永壽堂（西村屋與八） | 天保四〜五年間（1833〜34） | 横大判 | The Metropolitan Museum of Art |
| 25 | 諸國名所百景 京都東福寺通天橋 | 諸国名所百景 京都東福寺通天橋 | 二代廣重 | 魚榮（魚屋榮吉） | 安政六年（1859） | 大判 | Library of Congress |
| 26 | 都名所之内 伏見稻荷社 | 都名所之内 伏見稲荷社 | 長谷川貞信 | 綿屋喜兵衞 | 安政元年（1854） | 中判 | National Diet Library |

| 編號 | 作品名稱 | 作品名稱 | 作者 | 版元 | 年代 | 判型 | 收藏 |
|---|---|---|---|---|---|---|---|
| 27 | 東海道名所風景 石清水 | 東海道名所風景 石清水 | 二代廣重 | 丸甚（丸屋甚八） | 文久三年（1863） | 大判 | National Diet Library |
| 28 | 六十余州名所圖會 丹後 天橋立 | 六十余州名所図会 丹後 天の橋立 | 歌川廣重（初代） | 越平（越村屋平助） | 嘉永六年（1853） | 大判 | The Art Institute of Chicago |
| 29 | 諸國六玉川 山城井出 | 諸国六玉川 山城井出 | 歌川廣重（初代） | 丸久 | 安政四年（1857） | 大判 | The Art Institute of Chicago |
| 30 | 京都名所之內 淀川 | 京都名所之内 淀川 | 歌川廣重（初代） | 榮川堂（川口正藏） | 天保五年（1834）前後 | 大判 | The Metropolitan Museum of Art |
| 31 | 雪月花 淀川 | 雪月花 淀川 | 葛飾北齋 | 永壽堂（西村屋與八） | 天保三年（1832） | 横大判 | The Metropolitan Museum of Art |
| 32 | 浪花名所圖會 八軒屋著船之圖 | 浪花名所図会 八けん屋着船之図 | 歌川廣重（初代） | 榮川堂（川口正藏） | 天保五年（1834） | 横大判 | National Diet Library |
| 33 | 諸國名橋奇覽 攝州天滿橋 | 諸国名橋奇覧 摂州天満橋 | 葛飾北齋 | 永壽堂（西村屋與八） | 天保四～五年間（1833～34） | 横大判 | The Metropolitan Museum of Art |
| 34 | 京坂名所圖繪 大坂河崎造幣寮之圖 | 京坂名所図絵 大坂河崎造幣寮之図 | 野村芳國 | 池田房治郎 | 明治十八年（1885） | 横大判 | National Diet Library |
| 35 | 浪花百景之內 露之天神 | 浪花百景之内 露の天神 | 長谷川貞信 | 綿屋喜兵衛 | 明治元年（1868） | 中判 | National Diet Library |
| 36 | 浪花名所圖會 雜喉場魚市之圖 | 浪花名所図会 雑喉場魚市の図 | 歌川廣重（初代） | 榮川堂（川口正藏） | 天保五年（1834） | 横大判 | The Art Institute of Chicago |
| 37 | 浪花名所圖會 新町九軒丁 | 浪花名所図会 しん町九けん丁 | 歌川廣重（初代） | 榮川堂（川口正藏） | 天保五年（1834） | 横大判 | National Diet Library |
| 38 | 浪花名所圖會 道頓堀之圖 | 浪花名所図会 道とんぼりの図 | 歌川廣重（初代） | 榮川堂（川口正藏） | 天保五年（1834） | 横大判 | National Diet Library |
| 39 | 浪花百景之內 心齋橋通初賣之景 | 浪花百景之内 心斎橋通初売之景 | 長谷川貞信 | 綿屋喜兵衛 | 明治元年（1868） | 中判 | National Diet Library |
| 40 | 浪花名所圖會 今宮十日惠比壽 | 浪花名所図会 今宮十日ゑひ寿 | 歌川廣重（初代） | 榮川堂（川口正藏） | 天保五年（1834） | 横大判 | The Metropolitan Museum of Art |

| No. | 題名（旧） | 題名（新） | 絵師 | 版元 | 年代 | 判型 | 所蔵 |
|---|---|---|---|---|---|---|---|
| 41 | 浪華百景 四天王寺 | 浪華百景 四天王寺 | 南粋亭芳雪 | 石和（石川屋和助） | 文久年間（1861〜64） | 中判 | National Diet Library |
| 42 | 浪花名所圖會 安立町難波屋之松 | 浪花名所図会 安立町難波屋のまつ | 歌川廣重（初代） | 榮川堂（川口正藏） | 天保五年（1834） | 横大判 | National Diet Library |
| 43 | 浪花百景之内 住吉反橋 | 浪花百景之内 住よし反橋 | 長谷川貞信 | 綿屋喜兵衞 | 明治元年（1868） | 中判 | National Diet Library |
| 44 | 六十余州名所圖會 攝津 住吉出見之濱 | 六十余州名所図会 摂津 住よし出見のはま | 歌川廣重（初代） | 越平（越村屋平助） | 嘉永六年（1853） | 大判 | The Art Institute of Chicago |
| 45 | 諸國名橋奇覽 攝州阿治川口天保山 | 諸国名橋奇覧 摂洲阿治川口天保山 | 葛飾北齋 | 永壽堂（西村屋與八） | 天保四年（1833） | 大判 | The Metropolitan Museum of Art |
| 46 | 浪華名所天保山勝景一覽 大阪天保山夕立之圖 | 浪華名所天保山勝景一覧 大阪天保山夕立の図 | 岳亭春信 | 塩屋喜助 | 天保五年（1834） | 横大判 | The Art Institute of Chicago |
| 47 | 近江八景之内 矢橋歸帆 | 近江八景之内 矢橋帰帆 | 歌川廣重（初代） | 榮久堂（山本平吉） | 天保五〜六年間（1834〜35） | 大判 | The Metropolitan Museum of Art |
| 48 | 近江八景之内 唐崎夜雨 | 近江八景之内 唐崎夜雨 | 歌川廣重（初代） | 榮久堂（山本平吉） | 天保五〜六年間（1834〜35） | 大判 | The Metropolitan Museum of Art |
| 49 | 雪月花 吉野 | 雪月花 吉野 | 葛飾北齋 | 永壽堂（西村屋與八） | 天保三年（1832）前後 | 横大判 | The Metropolitan Museum of Art |
| 50 | 諸國瀧廻 和州吉野義經馬洗瀧 | 諸國瀧廻り 和州吉野義経馬洗滝 | 葛飾北齋 | 永壽堂（西村屋與八） | 天保五〜六年間（1834〜35） | 大判 | The Metropolitan Museum of Art |
| 51 | 諸國名所百景 大和長谷寺 | 諸国名所百景 大和長谷寺 | 二代廣重 | 魚榮（魚屋榮吉） | 安政六年（1859） | 大判 | Library of Congress |

國家圖書館出版品預行編目 (CIP) 資料

日本東西名所浮世繪百景 / 遠足文化編輯部編著.
-- 初版 . -- 新北市 : 遠足文化 , 2020.02
面；　公分
ISBN 978-986-508-054-9( 精裝 )

1. 版畫　2. 浮世繪　3. 畫冊

937　　　　　　　　　　　　　108023252

粹 06

# 日本東西名所浮世繪百景

作者───────── 遠足文化編輯部
執行長───────── 陳蕙慧
總編輯───────── 李進文
行銷總監───────── 陳雅雯
行銷企劃───────── 尹子麟、余一霞
編輯───────── 徐昉驊、陳柔君、林蔚儒
封面設計───────── 霧室
內頁設計───────── 汪熙陵
排版───────── 簡單瑛設

社長───────── 郭重興
發行人兼
出版總監───────── 曾大福
出版者───────── 遠足文化事業股份有限公司
地址───────── 231 新北市新店區民權路 108-2 號 9 樓
電話───────── (02)2218-1417
傳真───────── (02)2218-0727
電郵───────── service@bookrep.com.tw
郵撥帳號───────── 19504465
客服專線───────── 0800-221-029
網址───────── http://www.bookrep.com.tw
Facebook───────── 日本文化觀察局（https://www.facebook.com/saikounippon/）
法律顧問───────── 華洋法律事務所　蘇文生律師
印製───────── 呈靖彩藝有限公司

初版一刷 西元 2020 年 2 月
初版四刷 西元 2021 年 12 月
Printed in Taiwan
有著作權 侵害必究